平面设计

YISHU
SHEJI
BIXIUKE

PINGMIAN
SHEJI

王进修　编著

艺术设计必修课

化学工业出版社
·北京·

内容简介

本书共六章，分别从平面设计思维与定位、平面设计的四大构成要素，以及设计应用与实践等方面，对平面设计这一综合性的设计学科展开了深度的剖析。书中的知识点大多结合了应用实例加以剖析、讲解，力求以直观的形式拓展读者的设计思路，提高读者的审美水平。

本书可供设有艺术设计专业的本科、专科、职业技术、成人继续教育等院校作为教材使用，也可为从事平面设计、视觉传达设计、室内设计等相关工作的人员和爱好者提供参考。

随书附赠资源，请访问 https://www.cip.com.cn/Service/Download 下载。

在如右图所示位置，输入"46573"点击"搜索资源"即可进入下载页面。

图书在版编目（CIP）数据

艺术设计必修课．平面设计 / 王进修编著．-- 北京：化学工业出版社，2024．12．-- ISBN 978-7-122-46573-3

Ⅰ．J06；J511

中国国家版本馆CIP数据核字第20242Y9J40号

责任编辑：王　斌　吕梦瑶　　　文字编辑：刘　璐
责任校对：刘　一　　　　　　　装帧设计：韩　飞

出版发行：化学工业出版社
　　　　　（北京市东城区青年湖南街13号　邮政编码100011）
印　　装：北京宝隆世纪印刷有限公司
710mm×1000mm　1/16　印张13½　字数344千字
2025年1月北京第1版第1次印刷

购书咨询：010-64518888　　　　售后服务：010-64518899
网　　址：http://www.cip.com.cn
凡购买本书，如有缺损质量问题，本社销售中心负责调换。

定　　价：78.00元　　　　　　　　版权所有　违者必究

在日常生活中，大到商场的宣传海报，小到手机软件的图标，都与平面设计有关。可以说，我们几乎每天都在与平面设计打交道。很多新手设计师对于平面设计的理解很片面，比如认为版式设计就是文字排版，不注重元素之间的配合；认为色彩设计就是简单地选颜色，不考虑协调性……这种情况下，我们很难设计出优秀的作品。

为了帮助设计师养成正确的设计思维，掌握设计技巧，我们编写了这本书。本书共分为六章，由浅入深、由理论到实践，让读者在阅读时能形成一个清晰的知识体系。本书内容分为平面设计思维与定位、平面设计图片与图形、平面设计中的色彩、平面设计中的文字编排、平面设计的版式设计和平面设计应用与实践。前五章主要介绍了设计思维和平面设计四大构成要素，着重讲解了各要素的特点与应用方法。最后一章则是对前面五章的总结以及运用，针对书籍、海报、网页、包装、标志等不同设计领域，具体分析了设计方法的应用。

本书力求通过图文的形式，对平面设计的相关理论进行讲解，从而营造一个轻松的阅读氛围。同时，欣赏大量设计范例对于读者来说也是一个积累或激发联想的过程。

编者

目录 CONTENTS

001 | 第一章　平面设计思维与定位

一、平面设计思维培养 / 002
　　1. 多向性思维　2. 换元思维　3. 立体思维　4. 转向思维　5. 求同 / 求异思维
　　6. 逆向思维

二、平面设计灵感与联想 / 008
　　1. 平面设计联想方法　2. 平面设计灵感获取方法

三、平面设计定位 / 014
　　1. 设计目标受众定位　2. 不同设计领域的通用版式　3. 平面设计常用风格

031 | 第二章　平面设计图片与图形

一、图片与图形的作用 / 032
　　1. 增强页面阅读感　2. 让页面更具空间感　3. 减弱阅读枯燥感

二、图片的裁剪方法 / 034
　　1. 几何式裁剪　2. 具象式裁剪　3. 去底裁剪　4. 九宫格裁剪

三、图片的编排方式 / 040
　　1. 方向编排　2. 位置编排　3. 面积编排　4. 组合编排　5. 间隔编排

四、图形的形态分类 / 046
　　1. 具象图形　2. 半抽象图形　3. 抽象图形

五、图形的创意设计 / 048
　　1. 渐变图形　2. 共生图形　3. 多义图形　4. 替构图形　5. 异影图形
　　6. 维构图形　7. 断构图形

061　第三章　平面设计中的色彩

一、色彩差异与作用 / 062
1. 色彩的三属性　2. 色彩的情感表达　3. 色彩的色调
4. 色彩的主角色、配角色与背景色

二、色彩感受与暗示 / 072
1. 色彩的冷暖感　2. 色彩的轻重感　3. 色彩的软硬感
4. 色彩的进退感　5. 色彩的膨胀感与收缩感

三、色彩搭配技巧 / 078
1. 利用对比配色增强刺激感　2. 利用分离色进行配色调和
3. 用诱目性高的颜色使视线移动　4. 用相似色保持统一感
5. 通过色彩的重复获得融合　6. 使用单色更简单地表达主题
7. 同色相配色大胆制造浓度差　8. 三色配色容易给人鲜明活泼感
9. 四方配色趣味感较重　10. 不同配色反复使用产生统一效果
11. 调整色彩纯度与明度产生高级感
12. 无彩色适合传达典雅、稳重、成熟的印象　13. 从自然中获取配色组合
14. 光泽色具有缓冲、调和作用　15. 纯色与花色平衡，控制视觉张力与节奏

095　第四章　平面设计中的文字编排

一、文字属性选择 / 096
1. 字型选择　2. x 字高选择　3. 字体最小字号　4. 字重选择　5. 字符样式
6. 字符选项　7. 全角与半角

二、文字设计手法 / 104
1. 文字立体化　2. 改变文字肌理　3. 图形替代文字笔画　4. 文字的错位交叠
5. 文字的拉长变形　6. 文字切割法　7. 文字轮廓法　8. 圆形造字法　9. 书法造字
10. 化曲为直法　11. 钢笔造字法　12. 连笔法

三、文字对齐方式 / 114
1. 左对齐　2. 右对齐　3. 居中对齐　4. 顶端对齐　5. 底端对齐　6. 两端对齐
7. 首字突出

四、文字编排技巧 / 118

1. 字间距和行间距的设置　2. 尝试将文字出血切割　3. 文字编排前实后虚
4. 采用竖排或横排　5. 不同文字搭配　6. 巧用文字边框　7. 文字穿插处理
8. 使用错位编排　9. 巧用手写体

127 | 第五章　平面设计的版式设计

一、版式设计基本要素 / 128

1. 构成三要素　2. 视觉要素　3. 空间要素

二、版式设计构图手法 / 138

1. 对角线构图　2. 交叉构图　3. 向心式构图 / 放射式构图　4. 包围式构图　5. 左右构图
6. 曲线构图　7. 几何形构图　8. 黄金分割构图

三、版式设计方法与技巧 / 150

1. 运用网格　2. 善用重复　3. 利用对比制造焦点　4. 巧用留白　5. 统一关联元素
6. 善用指示性元素　7. 根据需求调节版面重心　8. 巧用横竖混排　9. 灵活增添变化元素

163 | 第六章　平面设计应用与实践

一、书籍设计 / 164

1. 编辑设计应用　2. 编排设计应用　3. 装帧设计应用

二、海报设计 / 172

1. 公共海报设计应用　2. 商业海报设计应用

三、标志设计 / 184

1. 以品牌名称为标志设计　2. 图案 / 图形标志设计　3. 抽象标志设计
4. 形象化标志设计　5. 组合标志

四、包装设计 / 194

1. 营造独特的感官体验　2. 提供方便、适宜的使用服务
3. 营造独特或趣味性的使用体验　4. 营造唤起回忆或引发思考的情感体验

五、网页设计 / 202

1. 三框布局网页设计　2. 卡片式布局网页设计　3. 分屏布局网页设计
4. 单页布局网页设计　5. 固定侧边栏网页设计

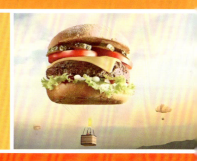

平面设计思维与定位 第一章

平面设计并不只是各种元素的叠加,如果脑海中没有设计主题,创作时就没有设计思维,那么设计出来的作品会缺乏灵魂。平面设计师可以通过学习来培养设计思维,这是设计任何作品的基础。学习本章内容,可以帮助读者养成正确的设计思维,掌握获取灵感的方法,学会对设计作品的样式、风格等进行精准的定位。

扫码下载本章课件

一、平面设计思维培养

学习目标	了解平面设计中可以用到的思维。
学习重点	掌握不同设计思维的特点和实际运用。

1 多向性思维

多向性思维指的是从各式各样的角度、方向以及层次展开全方位的思维判别,由此构建出解决问题的多种思路、方法和方案,进而为设计的选择筑牢优良的根基。当我们开展平面设计工作时,可以试着从多个角度进行思索。从不一样的角度去观察和剖析问题,或许会赋予我们更多的思维路径与灵感启发,也能够使我们对事物形成更为全面的认知。

著名的书籍装帧设计大师奇普·基德(Chip Kidd)曾经为其好友詹姆斯·艾尔罗伊的最新小说设计封面,小说的名字叫《背叛》(PERFIDIA)。该小说主要讲述的是1941年,一名日裔美国侦探调查发生在洛杉矶的一桩谋杀案的故事。后来,就好像他的生活不够乱一样,又爆发了珍珠港事件,美日关系迅速紧张,美国建立了日裔集中营,很多事情都变得紧张和可怕,但他仍没有中断调查。奇普·基德根据这个故事情节,设计了一个封面,把珍珠港置于洛杉矶的地平线之上,也就是把珍珠港和洛杉矶的图片合到一起,预示着一场巨大的灾难即将来临。但这个封面并没有让人很满意,当时的奇普·基德像往常一样回到了工作室继续修改设计,直到离开办公室时,他看到了能打开玻璃门的红色按钮,突然意识到它代表着危险,刚好与詹姆斯·艾尔罗伊新书的内容很符合,红色按钮可以营造一种紧张感,因此奇普·基德在封面上使用了这个有趣的图形。

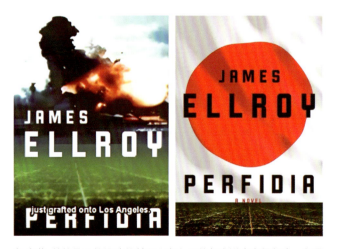

↑ 奇普·基德最开始设计的封面(左)虽然与小说内容很契合,但是设计效果平平,不如后来设计的图形(右)更能营造一种紧张感,红色按钮昭示着某种灾难将要降临在洛杉矶的上空

阅读
扩展

世界最著名的书籍装帧设计大师——奇普·基德

奇普·基德是当代书籍装帧设计领域泰斗级别的人物，他的作品在美国书籍装帧设计领域曾引发了一场革命。他曾为侏罗纪公园系列、村上春树、伍迪艾伦的作品设计过封面，同时他还是作家和平面设计师，出版过两本小说和多本漫画书。

第一章　平面设计思维与定位

2 换元思维

在设计思考的过程中可通过剖析构成事物特性的诸多元素，针对其中的某一要素予以变换，来探寻并发觉事物的全新特征。在平面设计领域，置换图形属于图形创意设计中极为常用的手段之一。将一个物形跟另一个物形的局部进行置换，使两种或者两种以上具有不同性质、类别的物形，摆脱时空、环境、对象的束缚，形成创造性的组合，从而令图形在形态方面出现变异，在意念方面产生变化，进而衍生出新的内涵和新的视觉形象。

→ 将人的手替换为巧克力，产生的新图形更吸引人，也更能传达出"甜筒含有更多巧克力"的信息

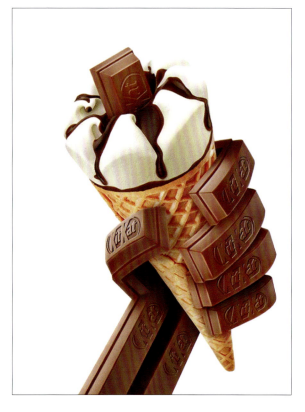

→ 用报纸的形象表现茶水的热气，以非常具有创新性的新形象突出了报纸较强的时效性

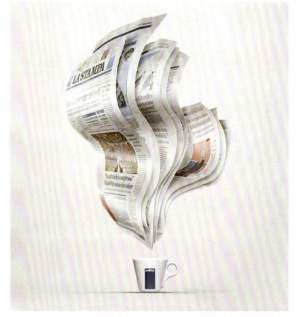

3 立体思维

　　立体思维旨在运用空间思维的模式，针对认识的对象展开多方位、多角度、多手段的审视与探究，力求切实、全面、清晰地展现某一事物的整体，还有这个事物和其周边事物的空间关联。该事物并非反映对象的个别层面，而是反映对象各个方面的总和。

→ 海报中通过对图形的凹凸处理来呈现如山一般的立体感

4 转向思维

　　我们在设计过程中常会遇到瓶颈和没有灵感的时候，这个时候转换一下思维要比苦苦思考更管用。在平面设计中，这种转换思维的方法叫转向思维，它主要有两种具体方法：一是从平面到立体的思维转换；二是从单一到多元的视觉转换。

↑ 文字与图形的特殊组合，创造出了空间感，海报的效果也从二维空间变成吸引人的三维空间

↑ 阴影的加入使原本的平面空间变成了有纵深感的立体空间

5 求同 / 求异思维

　　求同思维是在设计过程中，把所察觉到的对象以及收集到的信息，依据一定的准则"汇集"起来，探究其共同性与本质特性。求异思维是以思维的核心点向外辐射发散，从多方向、多角度捕获创作灵感的触角。此种思维形式不被常规的思维定式限制。

　　它们之间的不同在于：求同思维侧重寻找事物之间的共性、相似性和一致性，力求将各种信息和元素整合归纳，以得出普遍的规律或本质特征。而求异思维则着重发掘事物的差异、独特性和多样性，努力突破常规，寻找与众不同的观点和解决方案。

→ 自行车将两个毫无共性的人物素材联系起来，突出设计主题

→ 通过不同颜色的衣服与翅膀造型来突出相同的女性人物和其动作的差异，统一版面的同时又能充分体现每个人的特色

6 逆向思维

逆向思维通俗来讲，就是从问题的对立面着手，探寻实现突破的全新路径。在古希腊的神殿中存在着一个能够同时朝两个方向观看的两面神。巧合的是，在中国的罗汉堂里，也有一位半边脸笑、半边脸哭的济公和尚。人们受两个神像的启发总结出了"两面神思维"的方法。人们依据辩证统一的理论，开拓出了崭新的艺术领域。所以，当我们运用视觉艺术思维时，可以在常规思考方式的基础上进行逆向型的思考，打破原有的思维习惯，反其道而行之，把两种截然相反的事物予以结合，从中找出规律，也能够依照对立统一的原理，将主客观条件进行置换，让设计作品获得特殊的效果。

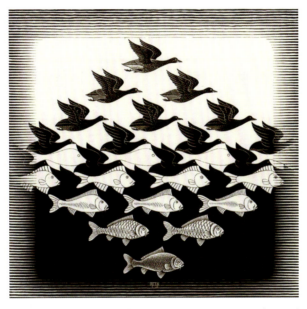

↑ 埃夏尔的作品《鸟变鱼》，突破了传统思维的固有模式，通过渐变的处理方式把天上飞的小鸟逐步变成水里的游鱼，并且白色的天空渐渐过渡成河水，鸟和鱼呈现出图底反转的关系，整个画面自然融洽，令人回味悠长

思考与巩固

1. 在进行平面设计时需要具备哪些思维？
2. 求同思维与求异思维有什么区别？
3. 在设计时该如何运用逆向思维？

二、平面设计灵感与联想

学习目标	了解平面设计常用的联想方法与获取灵感的方法。
学习重点	掌握三种常用的设计联想手法。

1 平面设计联想方法

平面设计中利用人们的联想思维进行设计是非常常见的一种设计手法。运用联想方法设计的作品在给观众带来感官刺激的同时，还会使其对所感受到的信息进行联想，从而获得对事物的认识。

联想的表达手法就是根据已有的事物用另外一个与其密切相关的事物表达出来，让观众产生联系与想象。比如说我们看到鱼竿就会想到钓鱼，看到灯笼就会想到过节，看到船就会想到大海等。联想看上去是一种自由的思考方式，但在实际设计中，也有具体的方法能够帮助我们更好地联想。

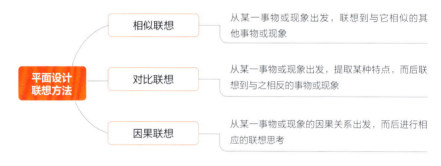

平面设计联想方法

（1）相似联想

相似联想指的是因一个事物的外部结构、形态或者某种形状跟另一事物存在类同、近似等而引发的联想拓展与衔接。其特点在于相同性（共性）和相似性，也就是在外形、神态、气质等某一方面呈现出相同或者相似的特点。

比如：看到棉花糖会想到白云，看到咖啡会想到巧克力，看到树木会想到花朵……这就是具有相同性或相似性的联想。

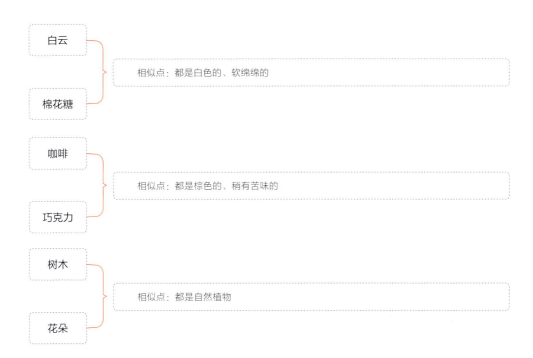

↑ 热气球和汉堡的相似点是都是圆形的、色彩都很丰富，所以用汉堡代替热气球的设计非常有创意，并且很吸引人

（2）对比联想

对比联想是对和事物具有必然关联的反向事物、对应层面、对立方向所展开的联想拓展与链接，即事物彼此之间在外观形状、神情姿态、内在气质、特有属性等某一方面存在相互对立。显而易见，事物表象之间的对立特性对人们起着指引作用。

比如：看到冬天的景象会想到夏天的景象，看到开心的场景会想到伤心的场景，看到沙漠会想到森林。

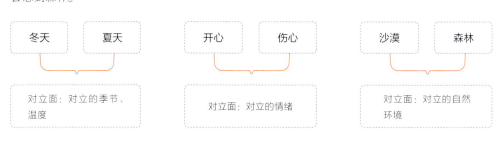

↑ 冰激凌的凉爽与火锅的热腾形成温度的对立，这样的联想效果符合观者的知识经验和要求，使观者通过对比联想衍生出新的空间联想

（3）因果联想

因果联想是因事物的发展变化存在因果关联从而衍生出来的联想，其特点体现为因果性，也就是事物的萌芽、发展、形成具有因果方面的联系。

比如：看到满地的落叶，会联想到昨天晚上刮大风了；看到鸡蛋会想到小鸡，因为小鸡是由鸡蛋孵化出来的；看到柠檬，会有酸的感觉。

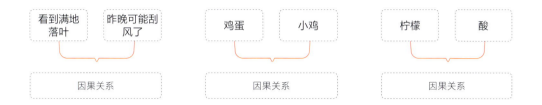

↑ 图为墨西哥国际海报双年展的宣传海报，因为墨西哥国际海报双年展的标志是一支铅笔，所以宣传海报中用的图形是由铅笔屑组成的老鹰图案，这种设计不仅能体现主题，而且极具创意，令人印象深刻

← 因为贝果是香蕉巧克力口味的，所以背景使用的是巧克力豆和香蕉片。该设计不仅直观地表达了贝果的口味，而且富有趣味性

← 这张海报是为2018年白俄罗斯国立艺术学院平面设计师文凭作品展创作的，因为提到设计会联想到笔绘，提到观众会联想到观众用眼睛来观看作品，所以设计师将这两个元素进行组合，表达了平面设计作品与观众的关系

> 阅读
> 扩展

美国著名平面设计大师——梅顿·戈拉瑟

梅顿·戈拉瑟是美国最著名的平面设计师之一，曾获得在纽约现代艺术博物馆和乔治·蓬皮杜艺术中心举办个展的殊荣。他为纽约州设计了标识"I love NY"一举成名。该标识成为人类历史上被效仿最多的标识。纽约也从一个杂乱、面临破产的城市摇身成为世界瞩目的"大苹果"（繁荣、多元的城市），从此有人称他为拯救纽约的英雄。

2 平面设计灵感获取方法

对于平面设计师来说，除了需要拥有创新能力外，灵感也是不可或缺的。很多人认为灵感是难以抓住或难以激发的，但灵感的获取也有比较系统的方式。

（1）寻找同类作品作为参考

要想找到设计的灵感，比较直接的一个方法就是寻找一些同类的设计作品，通过提炼分析和总结，可以比较快速地从中获取一些灵感，这是比较常规的一种方式。

（2）提供主题元素来激发灵感

大多数情况下，我们的设计都是针对一些具体的要素，比如说产品或者其他实物，因此在设计的时候需要根据主题元素来进行设计，多进行观察，有时候只是简单展现元素的特色，就能设计出不错的作品来。

（3）合理的想象激发灵感

在设计的过程中，想象力也很重要，这也是激发设计灵感的重要方法之一。通过发挥想象力，并且将自己的想法记录下来，经过筛选整理后，其实也能成为不错的设计灵感。

> **思考与巩固**
>
> 1. 什么是因果联想？具体该如何运用？
> 2. 怎么获取设计灵感？具体有什么方法？

三、平面设计定位

学习目标	了解平面设计的目标受众，学会定位目标客户。
学习重点	掌握不同设计领域的通用版式，以及平面设计中常用到的风格类型。

1 设计目标受众定位

在进行设计前，我们需要思考"面向谁"，简单来说，明确平面设计作品的受众是谁是非常重要的。在这个过程中，我们可以按照年龄、性别、职业、收入等标准，对作品的受众进行分类，从而确定目标受众，然后再根据其需求设计产品。总而言之，明确目标受众就基本解决了"人""方法""原因""时间"这4个问题。

(1) 人——了解目标受众是谁

在接到设计任务后，我们需要了解客户。就像送礼物，你得知道收到礼物的人喜欢什么，才能投其所好。首先了解客户的特征，包括性别、年龄、收入、兴趣爱好等，模拟客户使用产品的场景，然后分析他们使用产品时的痛点和需求。

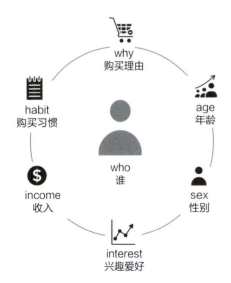
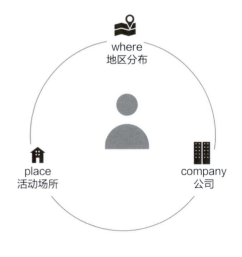

↑ 以 3~16 岁的儿童群体为目标受众的设计

↑ 以 18~30 岁富有活力的群体为目标受众的设计

（2）原因——了解目标受众的愿望

同一个设计主题，若营销方向不同，设计手法也会随之改变。比如同一个商业设计项目，客户想要卖出更多的商品，那么设计时需要多用积极的、有冲击效果的元素；如果客户是想要使人喜欢上该商品，那么设计时需要突出产品，简化其余元素。

↑ 以 6~35 岁喜欢西式快餐的人为目标受众的设计

（3）方法——了解产品投放载体

分析完目标受众后，还要明确设计产品投放的地方，例如是在手机等移动端线上展示，还是线下展示。这些决定我们在设计时选择哪种最合适的版式或文字。

网页广告

新闻广告

移动端广告

（4）时间——了解产品投放时间

了解所接项目产品投放的时间，针对不同季节改变设计方法，比如炎热的夏天尽量少用红色或橙色等有暖感的颜色。

2 不同设计领域的通用版式

在浏览各式各样的设计后，可以发现其中暗藏的基本版式，了解这些基本的版式并不会限制我们的思考，在更牢固的基础上反而可能催生新的设计。首先要了解一点，读者在阅读时，视线其实是按照设计师的设计意图在不停移动。

（1）Z形

Z形版式是按视线从左上→右上→左下→右下的Z字形移动设计的版式，这种版式常出现在纸质媒介和网页中，也就是我们常说的以横排方式编排文字的版式。

↑ 根据从左至右的阅读习惯来设计书籍内页的版式，会更符合人们的阅读习惯，产生潜移默化的视觉移动效果

（2）N形

N形版式一般是按视线从右上→右下→左上→左下的N字形移动设计的版式。当然，也可以从左上→左下→右上→右下，是杂志内页中常用的版式。

↑ 杂志的内页设计常以N形版式编排内容

↑ 时尚杂志和广告等领域的平面设计常会尽量不使用文字，而是使用照片填满版式，这样可以给人留下深刻的印象

（3）F形

F形版式是浏览网页时较为常见的一种版式，其视线移动通常始于左上角，接着视线会伴随菜单和标题逐步按照F字形向下移动。

↑ 电脑网页的版面较大，所以常用F形的版式引导视线，但在不同的客户端看网页可能会遇到不同的版式，比如手机上显示的网页可能就不便采用F形版式

3 平面设计常用风格

平面设计的风格其实很难准确定义,因为平面设计面对的是各式各样的诉求,这些诉求只能通过选择最合适的设计语言和视觉元素来满足,以视觉传达为目的,风格服务于视觉传达,所以往往一个平面设计作品会表现出多种不同的视觉风格,有时它们又不属于任何风格。但是平面设计可以利用一些视觉风格帮助我们进行视觉传达。

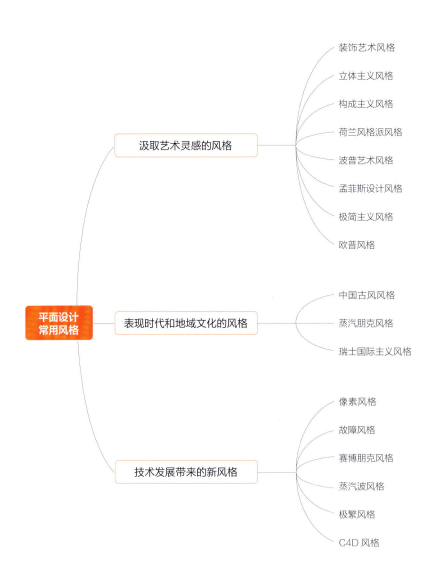

（1）汲取艺术灵感的风格

平面设计这个领域被学界完整定义和认知的历史其实并不算很长，从美术或者艺术中被独立出来不到两百年。所以早期的平面设计与艺术是息息相关的，从那时候的平面设计作品中可以看到各种现当代艺术运动的影子。

① 装饰艺术风格

装饰艺术风格充盈着机械美学，通过机械式、几何式、纯粹的装饰线条来展现。例如呈扇形辐射状的阳光、齿轮状或者流线型的线条、对称且简洁的几何构图等。由于其运用了重复、对称、渐变等美学法则，让几何造型饱含诗意并富有装饰性，再配上明亮而强烈的色彩对比，营造出繁复、缤纷、华丽的装饰效果，令人陶醉其间。

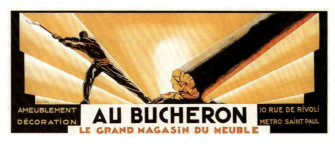

卡桑德拉《伐木工》

↑《伐木工》是卡桑德拉于1923年为一个橱柜工厂设计的宣传海报。画面内容其实就是一个人在砍倒一棵树，但是卡桑德拉通过放射性构图及颜色对比将画面处理得极具震撼力。黑色与鲜明橙色的搭配让画面在庄重之余不失档次，人物满身肌肉充满力量，树木跟背景都有几何化概括处理，该画面能使人感受到未来主义的金属感和立体主义的解构感，整个海报向观众传递了一种"伟大"的感觉

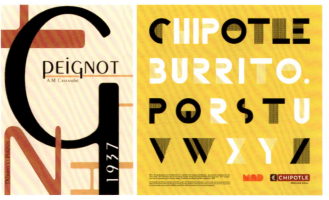

卡桑德拉设计的佩妮奥体和比弗体

↑ 装饰艺术运动中一些主流的字体风格基本是由卡桑德拉设计的。其中代表性字体有佩妮奥体（Peignot）和比弗体（Bifur）。这两种字体都属于无衬线字体，但又比一般的无衬线字体更加活泼。比如佩妮奥体运用了一些笔画错位，而比弗体则是将简约几何块和线条组合为字母，具有强烈的装饰效果

② 立体主义风格

立体主义风格是20世纪初巴勃罗·毕加索和乔治·勃拉克开创的视觉艺术的革命性风格。立体主义风格的平面设计没有对物体和人物进行逼真的渲染，而是使用简化的形式和对比来创建碎片化和抽象化的构图。

↑ 物体的各个元素相互交错叠置，众多垂直与平行的线条营造出丰富的视觉层次。凌乱的阴影使立体主义风格的画面不存在传统西方绘画透视法所营造的三维空间错觉。背景与画面的主题相互交织，使立体主义风格的画面塑造出一种二维空间的画面特质

③ 构成主义风格

构成主义风格是苏联"至上主义"艺术风格的变体，构成主义风格的平面设计简单、明确，以纵横为主的编排显得简明扼要，字体全部采用无衬线风格，几乎从来不在平面设计中做装饰，只进行解构元素的调整与设计，这种典型的构成主义风格的平面设计后来被包豪斯发扬光大。

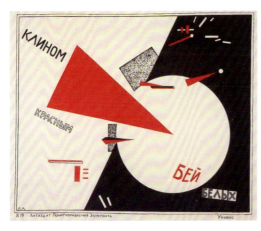

↑ 这张海报为构成主义风格的平面设计中教科书式的作品。海报的图像设计虽然极为简单，但越简单往往越能让信息强而有力，更能在受众的脑海中留下深刻印象，而且别具一格

李西斯基《用红色楔子打击白军》

↑ 构成主义风格在这本书中体现得淋漓尽致，而且一切手法都是为视觉传达服务，形式让位于功能，或者说"形式就是功能"

李西斯基《论艺术主义》一书的目录设计

④ 荷兰风格派风格

"构成主义"设计思潮在苏联发展的同时,荷兰也诞生了"风格派"。风格派平面设计的特点有:将一切复杂的元素简化为最基本的几何单体,再进行组合;善用纵横几何结构;反复运用基本原色及中性色。

↑ 把传统特征完全剥除,使之成为最基本的几何结构单体,把某种元素孤立甚至绝对化

⑤ 波普艺术风格

波普艺术风格以达达主义的拼贴形式为基础,具有更为丰富的色彩规划,热衷于采用商业类大众题材。复制与排列为其显著的表现方式。波普艺术凭借写实技法,对日常生活里常见的事物进行放大、重复或者剥离,再通过新的手段进行创作,进而塑造出全新的视觉形象。其核心特点为色彩缤纷、极度夸张、着重视觉冲击,而最为常用的技法当属拼贴。

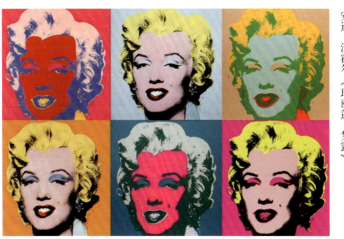

安迪·沃霍尔《玛丽莲·梦露》

↑ 同一个人物的形象被不断复制、变换颜色再排列组合,形成了一种既重复,又有冲击力的画面

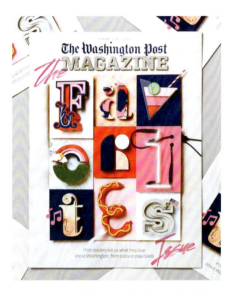

↑ Snask 的这项设计被《华盛顿日报》评为最受喜爱的封面之一，它融合了多种元素，拼接组成了"favorite"（喜爱）这个单词

↑ 红色的基调和丰富的内容给观众带来压迫感，西方和亚洲文化中熟悉的面孔组成这幅独特的波普艺术作品

⑥ 孟菲斯设计风格

孟菲斯设计风格作品的颜色都具有较高的纯度和明度，强调人类情感的正面性，所有的情绪几乎都是欢愉、强烈、幸福的。孟菲斯设计风格作品的主要元素是各种几何图形及较粗且无粗细变化的线条。图形以正方形、圆形、三角形为主，这些图形比较随意，不受制于栅格和版式的限制。

→ 拉德尔平面设计作品的风格跟孟菲斯家具的风格很一致，强调装饰性，用色大胆。他在设计中融入纹理化的抽象几何图形，给人一种活泼的卡通质感

克里斯多夫·拉德尔的平面设计作品和字体设计

⑦ 极简主义风格

极简主义风格强调形式的极度简洁，使用最基本的形状、最基本的配色，并尽可能少地使用材料或元素，对使用的内容不加修饰，用简单的线条和几何图形传递出极简的理念。极简主义使用极度简洁的节奏和韵律常常能制造出迷幻般的效果。

极简主义平面设计作品

⑧ 欧普风格

欧普风格是一种抽象艺术风格，产生于1960年，通常给观众的印象是动感或神秘，闪烁或抖动，膨胀或扭曲的，因此又被称为光效应艺术或视幻艺术。欧普风格的平面设计作品，其特点是利用视差，带来类似运动、扭曲的视觉感受。欧普风格的平面设计作品一般由线条和几何形构成，通过重复、交错、重叠等手法实现。

欧普风格平面设计作品

(2) 表现时代和地域文化的风格

平面设计不光从艺术运动中获取灵感,很多时候也会借助大量的地域文化元素,比如某个少数民族的服饰艺术,或者一些亚文化群体的视觉风格也给平面设计领域带来了很多灵感。

① 中国古风风格

中国古风风格指的是中国或者中华文化的风格与风尚,是以中国元素作为表现方式的一种艺术形式。它以中国元素为特色,构筑于中国文化与东方文化的根基之上,是具有独特迷人魅力的一种艺术形式。近些年来,中国古风风格在文化、艺术等领域开始盛行,在广告、电影、音乐、建筑等领域均有体现。

↑ 中国古风风格的平面设计常用水墨、戏剧、文房四宝等一些传统元素来增强古风感

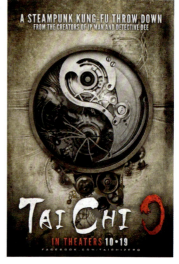

电影《太极》的海报

→ 用齿轮零件来表现太极双鱼,是设计者对电影内容理解后的进一步创作,用蒸汽朋克来思考中国传统文化在大工业时代的存续与发展

② 蒸汽朋克风格

蒸汽朋克风格展现一个平行于19世纪西方世界的架空世界观,充斥着机械美学和复古的情怀。其设计作品的主要特点是怀旧、虚构,巧妙运用蒸汽机元素。

↑ 在很多的字体设计作品中，我们也可以发现蒸汽朋克风格。设计师往往会把蒸汽朋克风格的元素融入字体中，尤其是齿轮和铆钉这些有代表性的元素，因为元素本身的形状、体积就很容易变换，放入字体中不会违和，反而可以增强字体的立体感

③ 瑞士国际主义风格

瑞士国际主义风格是 1959 年《新平面设计》杂志出版时真正形成气候的。它的特点是：通过网格结构和近乎标准化的排版方式，实现统一性，使用无衬线字体，而且整个画面使用简练而对比强烈的颜色。

约瑟夫·穆勒·布鲁克曼的平面设计作品

↑ 约瑟夫·穆勒·布鲁克曼是瑞士国际主义风格的奠基者，通过设计实践这种风格在世界广泛流行和使用，他也逐渐成为瑞士国际主义风格的领导者

（3）技术发展带来的新风格

科学技术的发展和创新也推动了平面设计领域的发展，互联网的崛起以及新媒体的发展，使平面设计作品的传播方式发生了巨大的改变，新的视觉风格和视觉语言也在平面设计领域大放异彩。

① 像素风格

像素风格是将"像素"当作基本单元来展开绘图的一种呈现形式。像素画以位图的样式，将电脑初始的图像表现转变成一种自成一体的艺术创作格调，此种格调往往被叫作"像素艺术"。要说像素艺术，并非指单一的某个图像，它着重突出的是一种风格，有着明晰的轮廓、鲜亮的色彩，是一种不受束缚的风格。

↑ 像素风格将像素颗粒般的元素进行有规律的组合，保留锯齿边缘的视觉效果，变成了一种独特的设计风格

② 故障风格

故障风格在最初的时候源于设备不稳定而导致画面产生故障的效果。错误的图形，由于具有独特的风格魅力，开始被艺术家接受，经过美化和处理之后，就形成了现在的故障风格。故障风格的平面设计作品，其颜色一定要绚烂，纵向和横向都要充满线条感，可以对人体某部分进行"切割"，着重对脸部进行艺术处理。

↑ 在视觉上故意表现零碎、有缺陷，甚至颜色失真的效果。故障风格在当前热门的短视频平台尤为盛行，还有一些故障风格的电影海报

③ 赛博朋克风格

1983 年，科幻小说创作者布鲁斯·贝斯克在他所创作的小说标题中，破天荒地使用了"Cyberpunk"这个词语。赛博朋克风格的平面设计常常会把蓝紫色这类暗冷色调当作主导，同时配上带有霓虹光感的对比色，借由错位、拉伸、扭曲等营造出具有故障感的图形，从而彰显电子科技所蕴含的未来感。

④ 蒸汽波风格

蒸汽波风格最初源于音乐领域，但很快其独特的视觉元素和美学特征渗透到了平面设计之中。从视觉表现上来看，蒸汽波平面设计常常运用复古的元素，如 20 世纪 80 年代的流行文化符号、老旧的电脑图形和低保真的图像质感，这与蒸汽波音乐对过去时代的怀念和重新诠释相呼应。蒸汽波平面设计中的廉价 3D 效果和僵硬的渐变色效果，并非因为技术上的不足，而是刻意为之，以此来突出那种复古而又带有未来幻想的独特风格。

← 蒸汽波风格的平面设计作品中经常会用到古典雕塑这个元素，文艺复兴时期干净神圣的雕塑和粉蓝色的色块背景形成反差，产生强烈的视觉冲击和美感，也体现了蒸汽波风格中的"嬉皮精神"

→ 低保真（Lo-Fi）效果的意思是低质量，音乐或者影像播放过程中出现残缺、变形，这是数据传输技术起步之初的一个常见缺点。随着技术的发展，这种缺点已经很少出现，现在反而被当成一种特别的风格

⑤ 极繁风格

极繁风格表现的是开放、互动和拒绝意义阐释，并且对传统的图形生成方法进行解构，讲究艺术的感性形式。它强调对多种图形元素进行混杂、组合。通常，内容和配色都非常丰富，展现出图形与图形之间的融合并以大胆的色彩组合、对比鲜明的图案、分层的图像和重复的图案给予观者丰富的视觉体验，以一种过剩和冗余的美学持续地吸引人。

↑ 在极繁主义的设计作品中看不到方方正正的框架，因为极繁主义就是打破规则、框架的存在。作为一种"混合物"，我们可以将任何毫不"搭边"的东西进行组合，但前提是必须能传递出设计者想要阐述的信息

⑥ C4D 风格

C4D 原本指一种建模软件，C4D 风格的平面设计作品拥有三维立体的画面，材质的添加和渲染技术的运用使画面效果更加丰富，这种风格的作品通过独特的设计形式来影响人的视觉，更好地表达设计者的想法。C4D 风格可以细分出霓虹灯风格、微场景风格、低多边形（LOW-POLY）风格和噪波球与流体风格四种。

↑ 利用 C4D 建模搭建霓虹灯元素，一般将文字、标志（logo）等符号元素进行演变。通常此类效果能使人眼前一亮，有鲜亮的色彩搭配和鲜明的主题信息

← 通过建模搭建微场景，利用纯色渲染的手法来展现色彩鲜明夺目的场景设计风格。这种风格的作品经常用于活动场景搭建，系统化、体系化搭建等，营造出特定的视觉效果。这种效果耐看而耐人寻味，有较强的趣味性和视觉冲击力

第一章 平面设计思维与定位 029

↑ 低多边形（LOW-POLY）风格发源于计算机游戏，当下此风格已在数字艺术领域全面盛行。低多边形的效果易于被仿效，在部分图形软件里设有专门的"低多边形特效"功能，能够即刻将原本正常的二维图片或者高多边形的三维模型瞬间自动转变为低多边形

思考与巩固

1. 不同设计领域的版式有什么区别？通用版式是什么？
2. 平面设计中常用的风格类型有哪些？

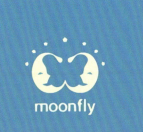

平面设计图片与图形　第二章

图片和图形作为平面设计中的重要元素之一，具有极强的视觉吸引力，好的图片选择，不仅能够传递主题和信息，还可以从美观度、趣味性等多个方面提升作品的价值。本章主要介绍平面设计中图片和图形的应用方法，以及如何处理和用好图片或图形。

扫码下载本章课件

一、图片与图形的作用

学习目标	了解图片与图形在平面设计中的作用。
学习重点	掌握图片或图形对平面设计成果的影响,并学会如何运用。

1 增强页面阅读感

文字作为传递信息的工具在平面设计中是必不可少的,但是页面中只有文字的话,很难吸引人们的注意。而图片与图形可以瞬间吸引人的注意,并以非常简单、直接的方式传递文字信息。

↑ 报纸在我们的印象中全是密密麻麻的文字,让人提不起阅读兴趣,适当穿插图片,不仅增强了阅读感,也很吸引人。但要注意的是,想要增强页面的阅读感不是只要放上图片就可以了,图片的表达一定不能脱离文字内容,选择的图片或图形需要与内容产生关联

2 让页面更具空间感

图片可以让页面产生空间感，使页面看上去层次丰富。如果图片能与文字恰当结合，不仅能让阅读产生节奏，还能使读者产生阅读兴趣。

↑ 利用页面可跨页的特点将图片横向排列，使文字能够对应相关的图片。因为图片的排列有一定的节奏，所以阅读起来比较轻松

3 减弱阅读枯燥感

图片或图形作为文字的视觉承载者，在页面设计中可以分割和装饰页面，让信息更清晰明了。如果想要减弱页面枯燥感，可以尝试将图片或图形放在页面的视觉中心，给人留下强烈的视觉印象，从而减少阅读的枯燥感。

→ 海报中蓝色图形起到分割和装饰页面的作用，营造出"泳池"的效果，并将文字信息突出。海豹图形放在页面的中心，给人留下较强烈的视觉印象，减弱了阅读的枯燥感

思考与巩固

1. 如何让平面设计作品更有阅读感？
2. 如何利用图片或图形减弱枯燥感？

二、图片的裁剪方法

学习目标	了解裁剪图片的四种方法,并能准确区分它们。
学习重点	掌握不同图片裁剪方法的特点与优点,并能灵活运用。

1 几何式裁剪

几何式裁剪是把图片用几何图形,如矩形、三角形、圆形、多边形等进行切割,按照一定规则和比例来重新组合布局。这种裁剪能让图片变得简洁清晰、有秩序感,能突出重点,引导人的视线。

(1) 矩形裁剪

矩形裁剪是图片处理和平面设计中常见的基础方法。矩形规整稳定,对图片进行矩形裁剪能突出主体、去除多余部分,让画面更简洁集中。矩形裁剪有不同比例,如4:3、16:9等,比例不同视觉感受不同。在平面设计中,矩形裁剪后的图片易与其他元素组合排版,保持布局整齐统一,也能适应多种展示平台和媒介。

↑ 将图片裁剪成矩形,摆放在页面的视觉中心,能让整个设计显得简洁而精致,以简单的形式展示主题,使信息的呈现更加清晰、流畅

（2）三角形裁剪

尖锐的三角形有一种动感，三角形裁剪能使画面产生视觉张力和不稳定感，吸引观者注意。

三角形裁剪有等边、等腰和不规则等形状，不同形状能营造不同的情感氛围。在设计中，三角形裁剪能打破常规构图，突出关键部分，与其他元素组合形成有层次和节奏的布局，常用于时尚界和广告等领域展现前卫创新风格。

→ 当两张图片通过裁剪组合到一起时，可以带来不一样的视觉效果，三角形裁剪不仅能增强对立与冲突感，还能平衡页面的动感

（3）圆形裁剪

圆形具有圆润、柔和的特质。圆形裁剪可以营造出一种聚焦和突出主体的效果，使观众的注意力更容易集中在被裁剪的部分。

圆形裁剪没有明显的棱角，给人一种流畅、和谐的感觉。它可以弱化图片边缘的生硬感，增强画面的亲和力和温馨感。

在设计中，圆形裁剪常用于突出人物面部、重要元素或者创造独特的视觉焦点。与其他形状搭配时，能形成鲜明的对比，丰富整体的设计效果。

→ 为了突出柔美的特性，选用圆形图片传递信息，有助于表现细腻的情感

（4）多边形裁剪

多边形具有多样化的形态和角度。多边形裁剪可以创造出丰富独特的视觉效果，打破常规的构图模式。

多边形可以是规则的形状，如正五边形、正六边形等，也可以是不规则的形状，这取决于设计的需求和创意。规则的多边形裁剪能带来一定的秩序感和规律性，而不规则的多边形裁剪则更具个性和艺术感。

在设计作品中，多边形裁剪能够有效地突出重点，增加画面的层次感和立体感。

→ 运用多边形的图形组合设计，既可以营造甜美的画面氛围，也能够给人热闹、活跃的印象

→ 采用多边形裁剪有助于增强信息的传达力和感染力，塑造富有朝气和生命力的画面氛围

2 具象式裁剪

具象式裁剪方法就是让图片轮廓保持具象图形的造型，简单来说就是寻找与设计主题相关的具象图形（比如交通工具、动物、植物等轮廓明显的图形），然后根据具象图形对图片进行裁剪，最后形成非常有创意的新图形。

↑ 以豹子为轮廓对图片进行裁剪，这样呈现的画面不仅更有层次性，而且还能突出中式感，加强整个页面的联动性

↑ 具象裁剪也可以直接与标题结合，按照字母或文字轮廓进行裁剪，巧妙地将图片与文字信息结合到一起，使整个页面富有创新性

阅读扩展

抽象式裁剪

不同于具象式裁剪，抽象式裁剪可以是几何式图形（矩形、圆形等），也可以是偶发式图形。

→ 相比具象式裁剪，抽象式裁剪营造的是更自由、个性的氛围感

第二章　平面设计图片与图形　037

3 去底裁剪

去底剪裁是图片处理和平面设计中常用的一种手法。它指的是将图片中的主体对象从原来的背景中分离出来，去除背景部分。去底剪裁能够使主体更加突出，突显视觉焦点。通过去除复杂的背景干扰，让观众更直接地关注到主体对象的细节和特征。

在设计中，去底剪裁后的图片可以更灵活地与不同的背景、元素进行组合搭配，创造出丰富多样的视觉效果。去底剪裁常用于广告、电商图片、宣传册页等领域的平面设计中，能够增强图片的吸引力和传达效果。

↑ 经过去底裁剪的图片让页面有了前后关系的空间感，为原本的二维平面增添了立体感，去底裁剪对于减弱阅读枯燥感是非常有效的方法

4 九宫格裁剪

建立一个三等分网格，置于需要裁剪的图片上，确定图片主体元素后将其放于网格任意交叉点上，确定裁剪区域后便可以得到一张主体相对突出，视觉效果完整的图片。

步骤1
建立一个三等分网格，放在需要裁剪的图片上

步骤2
将确定的主体元素置于网格的任意交叉点上

步骤3
确定裁剪区域并完成裁剪

阅读扩展

黄金比例裁剪

黄金比例裁剪法与九宫格裁剪法较为相似，主要区别在于网格的比例划分，九宫格裁剪法使用的是三等分的网格，而黄金比例裁剪法使用的是按 0.618∶1 划分的网格。

← 按照黄金分割比 (0.618∶1) 建立一个类似九宫格的网格

思考与巩固

1. 几何式裁剪法可以细分为哪几种类型？
2. 具象式裁剪与抽象式裁剪的区别是什么？
3. 去底裁剪的作用是什么？

三、图片的编排方式

学习目标	了解平面设计中常用的编排图片的五种方式。
学习重点	掌握不同编排方式的操作手法，并能在设计作品中进行区分。

1 方向编排

图片方向主要分为横向、纵向和倾斜三种。横向图片通常给人一种宽阔、稳定的视觉感受，适合表现宏大的场景或展现一系列并排的元素。纵向图片则给人一种高耸、挺拔的感觉，常用于突出主体的高大或者营造一种深邃的氛围。

倾斜的图片方向能够营造出动态、不稳定的视觉效果，增强画面的活力和紧张感，吸引观众的注意力。

在编排图片方向时，需要考虑设计的主题、要传达的情感以及整体的布局平衡。比如，在一个以稳定、秩序为主题的设计中，可能更多地使用横向或纵向的图片；而在一个追求创新、活力的设计中，倾斜的图片方向可能更合适。

此外，将方向不同的图片进行组合运用也能创造出丰富的视觉层次和节奏感。通过巧妙设计图片的方向，可以引导观众的视线，更好地传达设计作品中的信息和设计者的意图。

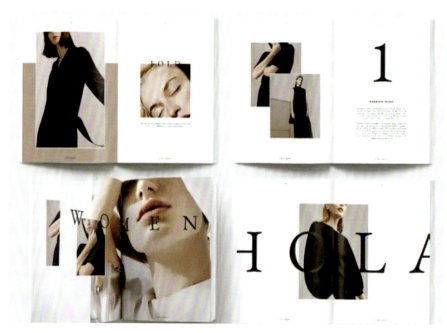

↑ 三角形的图片裁剪方式在视觉上给人向上的动感，文字的放置位置偏上，这让整个页面有了向上的动势

2 位置编排

　　图片可以放置在页面的中心位置，这种编排方式能突出图片的重要性，使其成为视觉焦点，吸引观众的注意。

　　图片位于页面的上方，会给人一种主导和引领的感觉，位于页面上方的图片往往先于其他元素被观者注意到，这种编排方式适合用于强调主题或营造一种有引领性的氛围。将图片放置在页面的下方，会给人一种稳固和支撑的印象，页面下方的图片可作为整个设计的基础和依托。图片在页面的左侧或右侧编排，能与文字等其他元素形成良好的呼应和互动，创造出平衡或对比的效果。

　　图片还可以占据整个页面，营造出强烈的视觉冲击，让观众完全沉浸在图片所传达的信息中。

　　此外，多个图片在页面上的位置编排也有多种方式，如对称排列能展现出秩序感和稳定感，错落排列则能增强动感和活力感。

↑ 块状排列，视觉效果平和、固定

↑ 散状排列，视觉效果活跃、动感

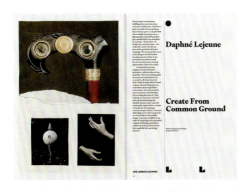
↑ 页面中图片位于视觉中心并形成块状排列，使页面看上去有稳定感

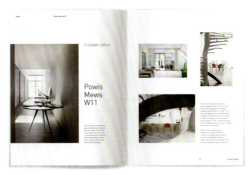
↑ 分散排列的图片使页面的随性感更强，图片大多放置在页面的上部分，所以整体会有上升的动感

3 面积编排

较大面积的图片能产生强烈的视觉冲击力,迅速吸引观众的注意力,占据主导地位,突出主体内容,传递关键信息。较小面积的图片则相对低调,常作为辅助元素来补充和丰富整体设计,起到点缀和衬托的作用。

图片面积相等的编排方式,会营造出一种平衡、稳定和整齐的视觉效果,给人以和谐之感。而图片面积大小差异明显的编排,能形成强烈的对比,增强画面的层次感和节奏感,使设计作品更具张力和活力。

通过巧妙调整图片的面积比例,可以控制画面的重心和观众的视觉流程,引导观众关注重点,实现信息的有效传达。

↑ 图片面积均等,视觉效果平衡

↑ 图片面积差较小,页面更有活力

↑ 图片面积差较大,视觉冲击效果最大

↑ 相同面积的图片有平衡页面的效果,营造简约、平和的阅读氛围

↑ 适当缩小一张图片,放大另一张图片,形成不太夸张的面积对比,让页面摆脱固定感,多一点层次感与活力感

← 大幅的照片或图片通常用于强调局部特写等方面。虽说大图的感染力较强,但也不宜过多使用,否则会显得较为呆板。小面积的图片在版面上充当插图,其主要作用是配合文字,当然也具有一定的欣赏价值,只是不像大图那样具有很强的观赏性。小面积的图片显得精致且简洁,不过在视觉上缺乏感染力,数量多了会显得琐碎,所以在版面中不应过多地配置小图

阅读
扩展

图片出血

图片出血能够营造出一种强烈的视觉冲击力。当图片延伸至页面边缘，打破了边框的限制，会给人一种无限延伸和充满张力的感觉，从而吸引观众的注意力。

在编排时，要考虑图片内容与出血部分的融合。比如，如果是一幅风景图片，将天空或地平线延伸至出血区域，可以增强画面的广阔感。对于多幅图片的编排，如果都采用出血图片，要注意图片之间的过渡和呼应，避免产生混乱和不协调。可以通过色彩、主题或形状的相似性来实现统一。

在与文字结合的编排中，要确保文字与出血图片之间有适当的间距和对比，以保证文字的可读性，同时不影响图片出血带来的视觉效果。

↑ 图片出血可以带来更强烈的视觉冲击，即使页面一半全部是文字信息，也不会影响效果

↑ 跨页出血要注意中缝处是否压到图片的主体元素，可以适当左右移动调整被压到的部分

第二章　平面设计图片与图形　　043

4 组合编排

　　在平面设计中，图片并非总是以单张形式呈现，诸如休闲、儿童、娱乐等主题，往往需要较多的图片，如此能够给人带来直观的感受。所以，我们有时需要学会对多张图片加以组合。图片的组合即把多张图片布置在同一页面上，在编排时要留意主次之分。组合图片最基本的类型是，所有图片均占据相同大小的空间，令页面效果井然有序。

↑ 如图左侧的页面中，文字与图片都占有相同大小的面积，即使使用了多张图片，整个页面看上去也不显得凌乱，这是图片组合编排中的常规方式

↑ 版面中文字与图片穿插排列，但并不会给人凌乱感，图片与文字所占的面积相近，让版面有了整齐的感觉

5 间隔编排

在平面设计中,图片的间隔编排是影响整体视觉效果和信息传达的重要因素。

合理的图片间隔能够清晰地划分图片之间的关系。较大的间隔会使图片之间显得相对独立,强调个体的独特性,给人以清晰、分明的视觉感受,适用于需要突出每张图片重点的平面设计。

较小的间隔则能表现图片之间的紧密联系,让它们看起来更具整体性和连贯性,有助于展现一系列相关的内容或表达连续的主题。

均匀的间隔编排会给人一种秩序感和稳定感,使整个设计布局显得规整、严谨。而不规则的间隔编排则能够创造出一种动态和变化的效果,增强画面的活泼性和独特性。

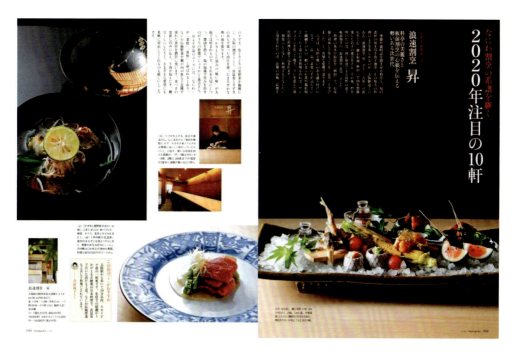

↑ 增加图片之间的空白会增强画面的空间感,缓解图片带来的压迫感,使每张图片更加清晰、更容易识别。当然在组合图片中,如果有一张图片没有处理好,就会非常显眼,严重影响整个画面的视觉效果

思考与巩固

1. 面积编排的特点是什么?如何运用?
2. 能让多图版面不显凌乱的图片编排手法是什么?
3. 间距编排的特点是什么?

四、图形的形态分类

学习目标	了解图形的形态分类及其特点。
学习重点	掌握不同形态图形之间的区别及其运用方法。

1 具象图形

具象图形指的是对现实世界中具体、可识别的物体、人物、场景等形象进行的直接描绘。其特点在于具有极高的写实性和识别性,能够让观众一眼就看出所表现的对象是什么。

具象图形的优势在于能够直观、准确地传达信息,容易引起观众的共鸣和情感反应。因为人们对于熟悉的具体事物更容易理解和接受。在广告设计、包装设计、标志设计等领域,具象图形被广泛运用。比如,食品包装上的水果图案、化妆品广告中的美丽人物形象等。

然而,具象图形有时可能会显得过于直白和缺乏创意,如果运用不当,可能会导致设计缺乏独特性和吸引力。

具象图形

↑具象图形在平面设计中的应用案例

阅读扩展

具象图形的获取

复制与删减是获取具象图像的关键,具体操作手法可以先在自然界中寻找原型,然后提取所需元素,删减不需要的图形细节,获取进一步简化的图形。最后提取图形关键特征,在具有明显辨识度的情况下,让其以另一种形式呈现。

步骤1 找到原型

步骤2 删减不需要的图形细节

步骤3 提取图形关键特征,使其具有明显辨识度

2 半抽象图形

半抽象图形介于具象图形和抽象图形之间。它既保留了一定的现实物体的特征，又对这些特征进行了简化、变形或夸张处理。半抽象图形并非完全忠实于现实的描绘，而是通过对具体形象部分的提炼和重构，创造出一种既熟悉又陌生的视觉效果。其特点在于既有一定的可识别性，又能让观众联想到现实中的某些元素，同时还具有抽象的形式美感和艺术表现力。

半抽象图形能够在一定程度上传达具体事物的内涵和情感，同时又通过抽象的手法营造了神秘、奇幻的氛围。

↑ 半抽象图形在平面设计中的应用案例

3 抽象图形

抽象图形并非对现实世界中具体事物的直接模仿或再现，而是通过对形态、色彩、线条、纹理等基本视觉元素的重新组合、变形、简化或夸张，来创造出一种独特的视觉形式。它的显著特点包括：缺乏明确的具象参照，形态多变且富有创意，更多地依靠形式美和内在的节奏感、韵律感来吸引观众。

抽象图形的优势在于能够激发观众的想象和联想，因为没有具体的现实形象束缚，每个人对抽象图形的理解和感受都可能不同。它能够跨越文化、语言和地域的限制，以一种更为普遍和通用的方式传达情感、理念或信息。

↑ 抽象图形在平面设计中的应用案例

思考与巩固

1. 具象图形的特征是什么？该如何运用？
2. 半抽象图形与抽象图形的区别是什么？

五、图形的创意设计

学习目标	了解图形创意形式的分类及其内容和特点。
学习重点	掌握七种创意图形的设计方法。

1 渐变图形

渐变图形指的是在图形中,颜色、形状、大小、透明度等元素逐渐地、有规律地发生变化。其特点为过渡自然流畅,能够营造出一种柔和、连续和动态的视觉效果。

从颜色渐变来看,它可以是从一种色彩平滑地过渡到另一种色彩,如从蓝色渐变为绿色;也可以是同一色彩在明度或纯度上的渐变,创造出丰富的层次感。形状渐变则能展现出物体的变形或转化过程,使图形更具动感和变化感。

渐变图形的优势在于能够吸引观众的注意力,引导视线的流动,增强图形的深度和立体感。它可以为设计作品营造一种有现代、时尚和科技感的氛围。在标志设计中,渐变图形能够使标志更具独特性和吸引力;在海报和宣传册设计中,能突出主题,增强视觉冲击力;在网页和界面设计中,能营造出舒适的用户体验。

不过,过度复杂或不恰当的渐变可能会导致视觉混乱,影响信息的传达。

适用范围:适合用在表现变化过程的作品中。

(1) 一对一渐变

↑ 几何图形渐变成具象图形

↑ 出租车渐变成钢琴

← 琴键逐渐变成自由飞翔的鸟儿

→ 几何图形渐渐变成具体图形

（2）一对多渐变

↑ 鸽子形象渐变成立体方块再渐变成楼房形象

↑ 鸽子形象渐变成帆船形象再渐变成鱼形象

阅读扩展

渐变图形的具体设计方法

①确定渐变图形的起始形象 A 和终止形象 B。

②设计出起始形象 A 和终止形象 B 之间的中间形象 C，以及之后过渡的 D、E 等形象。具体的方法有：拉伸、积压、分裂、融化、消减、增长等。

③对创造出的一系列图形进行整体调整，使单个图形与整个图形都具有一定的形式美感。

2 共生图形

共生图形指的是两个或多个图形相互依存、共用部分轮廓或线条，从而形成一个有机整体的图形。其显著特点是巧妙地利用了图形之间的关系，创造出一种"你中有我，我中有你"的视觉效果。这种图形通常具有较高的趣味性和神秘感，能够引发观众的好奇心和探索欲。

共生图形的优势在于能够以简洁而富有智慧的方式传达丰富的信息。通过共用部分元素，减少了图形的冗余，同时增强了图形的整体性和独特性。

适用范围：适合用在表现多层含义（两层以上）的作品中。

↑ 从整体来看，海报中是一只老虎的形象，但仔细观察可以看到老虎的头中还藏着一张人脸，嘴部则有狼和斑马的形状

↑ 图形中白色部分既是男人的脸部也是企鹅的腹部，共用图形让人在视觉上感觉每个部分都是完整的

↑ 图形中包含了三只兔子，耳朵仅有三只，但是在我们的视觉中三只兔子都是完整的，因为它们共用三只耳朵而形成错视

↑ 图形中有两张脸和三只眼睛，其中共用一只眼睛，每张脸给人的感觉都是完整的

← 毕加索在《和平的面容》中，把共用形的相生共用发挥到了登峰造极的程度。柔和的曲线，既构成了女人面部一侧的轮廓，又是和平鸽的翅膀轮廓。而在女人的另一半边脸部轮廓里，寥寥几笔，便使一根橄榄枝的形象栩栩如生地呈现于纸上。和平鸽、女人、橄榄枝皆为温柔、善良、和平的象征，这三个元素被精妙地完全融合为一体，画面含蓄而和谐，形态高度统一

毕加索《和平的面容》

↑ 正倒立图形，正看是一种形象，若将其倒置来看则是另一种形象，整个图形完全共用，形式极为奇妙。其精妙之处在于一个形象同时兼具两种意象，从而实现言简意赅、以少胜多的创意效果。这种图形主要是借助回转视错觉进行创作的，使物象随着自身上下回转、倾斜，使人们在视觉认知上出现困难，进而产生错觉。在生活里，即便是屡见不鲜的事物，倘若将其倒转过来观看，依然能够产生完全出乎意料的视觉效果

3 多义图形

多义图形指的是一个图形能够被解读出多种不同的含义和意象。其特点在于具有较高的灵活性和多义性，通过巧妙的元素组合、形态变化或象征隐喻等手法，使同一个图形在不同的观众眼中或不同的情境下，引发多样的理解和联想。

多义图形的优势在于能够吸引观众的深度参与和思考。它不像单一含义的图形那样直白，而是激发观众去探索、解读，从而增强观众与图形之间的互动性和情感连接。

适用范围：当需要构建一种反常态的空间效果，来调动观者的注意力与好奇心时，便可采用该种图形创意方式。

（1）图底互换图形

图底互换图形的显著特点是，同一幅画面中的图形和背景可以相互转换，也就是说，原本被视为图形的部分在特定条件下可以被看作背景，而原本的背景也能成为图形。

这种图形设计的巧妙之处在于它打破了人们对图形和背景的固有认知，挑战了视觉的常规判断。通过巧妙的构图、线条运用和色彩搭配，创造出一种模棱两可、相互依存又相互转换的视觉效果。

图底互换图形的优势在于能够极大地激发观众的好奇心和观察力，使他们更加主动地参与到对图形的解读和探索中。这种互动性不仅增加了图形的吸引力，还能够加深观众对所传达信息的记忆和理解。

← 日本当代平面设计大师福田繁雄,在 1975 年京王百货举行个展的宣传海报中,精妙地对男性与女性的腿进行上下重复、一上一下、忽前忽后的并置处理。黑色"底"上的白色女性腿形与白色"底"上的黑色男性腿形,相互补充,相互依存,塑造出简洁、生动且有趣的视觉效果。设计者运用错视技法,凭借相对单纯的黑白色彩以及简练的线面构成,把不可能存在的空间与事物进行巧妙融合,使观者产生视觉上的新认知,以合情却不合理的方式营造出奇特的视觉效果,在看似荒诞的视觉形象里透露出一种理性的秩序感和连续性,让简洁的图形成为信息传递的载体

← 当我们将视线聚焦于烟斗冒出的烟雾时,能够明晰地看到烟雾喷散的状态,此时男人则充当了背景;而当我们把注意力投向男人时,他就变成了图,烟雾则成了底。正是由于图与底的精妙运用,一种形态能够传递出两种信息,所营造出的全新视觉形象能够有力地吸引人们的注意

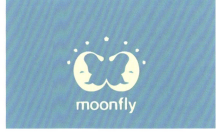

↑ 黄色图形和蓝色图形共同组成了蝴蝶的形状,单独审视黄色图形时,它又是两个月亮的模样,一个图形展现出了两种样式,把商品中的"moon"与"fly"都予以呈现,极具创意

（2）反转性远近错视图形

反转性远近错视图形是一种利用不同观察方法，使局部位置显得忽近忽远的图形。这种图形的关键在于利用斜投影或等角投影整齐地画出平行线及直角所围成的物体（使用透视画法无法形成这种效果）。

例如，在一个反转性远近错视图形中，可能从某个角度看，其中的一部分显得突出、靠近；而从另一个角度看，这部分又似乎退后、远离。

反转性远近错视图形最先由约瑟夫·亚伯斯（Joseph Albers）运用到作品中。此后，许多美术家运用此原理创作出许多具有错视效果的作品。这种图形能够给观者带来独特的视觉体验，使他们感受到空间和距离上的变化与不确定性。它常常被用于艺术设计、平面设计等领域，以创造出令人惊奇和富有创意的视觉效果。

↑此图是威斯敏斯特教堂唱片封套的主题设计。能够看出，此图形本身具备多义性。当一个立方体矗立时，与其距离最近的那个立方体便处于被忽视的状态，仿若不存在一般。然而，当你再单独凝视刚才被忽略的图形时，会发觉它也是一个独立的立方体，而最初的那个立方体却消失得毫无踪迹了

↑马尔康·格里为布朗大学出版部设计的标志也巧妙地运用了反转的错觉。整个标志由字母"B"组成，宽度相同的横条代表着书的厚度，令占据左右空间位置的图形明显地成为逆转的图形，致使观者在俯视和仰视这两种视角中不停转换。当注意力集中于左边的面时，是一种俯视的角度；而注视右边的面时，就变成了仰视。这种反转的错觉让平面中的图形表现得更为立体化和多样化

4 替构图形

　　替构图形是一种图形创意方式，简单来讲就是指以常规图形为依据，在保证原图形基本特征的同时，将图形的一部分替换为另一种图形的一部分，使其形成新的组合图形。替构图形常以反常理、反常规的表现形式展现全新的画面视角，为观者提供间接性的暗示信息。它可以使画面产生奇特的错视效果，具有强烈的视觉冲击力。

　　适用范围：适合用在需要提升作品视觉冲击力，表现怪诞视觉效果，同时又不失深远意义的平面设计作品中。

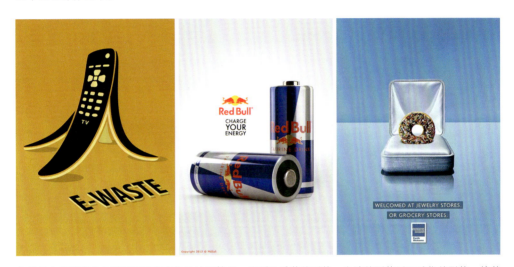

↑这三个图形均各自保留了原有事物的外形特点，分别是香蕉的形状、电池的形状以及戒指的形状，接着通过把原有的材质替换为另外一种事物的材质，例如将香蕉皮替换成了遥控器，把电池的外表变换成了饮料包装，把戒指改换成了甜甜圈。如此这般的替换，把原本平淡普通的图形转变为全新的视觉意象，新的图形同时兼具两种特性，让人有眼前一亮的感觉

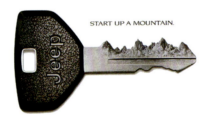

↑"Jeep"车的广告中，车钥匙与险峻的山峰相互融合，构成了一把非同一般的"钥匙"，有力地突显了"Jeep"车的越野性能，其构思新奇独特、引人关注

↑ 将俯视视角下的糖果与药品进行异质同构，鲜明生动地体现出了广告的主题——鼓励人们拥抱生活和周围的幸福

↑ 保留纸飞机的基本形，将比萨置换进去，形成富有创意的新图形，增强了海报的视觉冲击力

← 仔细看海报中的汉堡，可以发现它是由衣物组成的，非常有创意

5 异影图形

异影图形是一种图形创意形式，指的是客观物体在光的作用下，产生异常变化，呈现出与原物不同的对应物。在图形设计中，设计师根据主题需要，对影子进行加工和变异。用来替代原来影子的元素多种多样，可以是形态相似的物形，也可以是具有某种内在联系的元素，还可以是被赋予自主生命力的形象等，这里的影子可以是投影，也可以是水中倒影或是镜像等。

异影图形常被用于反映事物的内部矛盾关系。实形代表现象，异影可能反映本质；实形代表现在，异影可能反映过去或将来；实形代表现实，异影可能代表幻觉等。

适用范围：当需要折射出事物的本质含义，抑或赋予其新的寓意时，便可采用此种图形设计方式。

（1）有相关性的异影

↑ 拿着玩偶的小男孩，投射出的影子是女人被男人暴力对待的样子，两者之间是有关联性的，表现了充满暴力的家庭对孩子的影响

↑《小屁孩日记》的海报运用异影的手法把真实演员和原作漫画中的人物关联起来，使人一眼就能看出演员各自对应的是哪一位主人公，同时也能够展现出这部电影是由漫画作品改编而成的

（2）有相似处的异影

↑ 纸飞机和飞机在外形方面存在相似之处，因而异影的设计能够引发人们的共鸣，并且会让人感觉极具创意

↑ 弯曲的电线与蛇的形态极为相似，如此设计能够直截了当地呈现出电线如同蛇一般危险的主题，观者能够瞬间明白海报的宣传主题及用意

（3）对立关系的异影

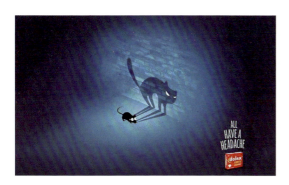

↑ 看到猫便会联想到老鼠，同理，看到老鼠也会联想到猫，异影设计把相互对立的两个事物置于一处，具有一种别样的幽默感和嘲讽意味

→ 这张海报的主题十分明晰，即战争与和平。鸽子象征着和平，手枪代表着战争，把这两个对立的事物借助异影的手法加以组合，整个画面给人以严肃且震撼的感受

第二章　平面设计图片与图形

6 维构图形

维构图形是指在构形时，将二维视觉空间与三维视觉空间的形象元素进行组合，通过透视、重叠、分离、交接、透叠等方式，使各种空间中的图形形成多种空间并存的画面。

维构图形会在同一个画面中同时存在二维和三维两种空间形态，这与真实空间的情况相悖，因此它能够呈现出一种虽不合理但充满奇幻色彩的视觉空间，给人带来新奇的视觉体验。这种图形构建方式常能创造出独特而富有创意的视觉效果，吸引观者的注意力并激发他们的好奇心。在一些艺术设计、广告设计或创意作品中，维构图形可被用来传达特定的信息、情感或理念。

适用范围：适合用于需要突出某种焦点性元素，能在一定程度上引发观者联想的平面设计中。

↑ 这张图片虽是二维的平面呈现，却能让人产生仿佛从上往下俯瞰整个桌面的感受，极具三维立体感。整个画面极具创意，将人物缩小，把商品放大，构建出如"小人国"似的立体空间，令人印象极为深刻

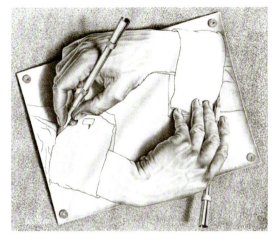

埃舍尔《互绘的手》

← 画面里有两只正在彼此描绘的手，右手专注地勾勒着左手的衬衫袖口，与此同时，左手也在描绘着右手的袖口。明明只是平面上的两只手，却忽然间产生了立体感。这便是维构图形的特性——能够于平面之上展现出三维的空间形象，使画面具备一种亦真亦幻的视觉吸引力

← 维构图形和真实空间中的形态相互背离，正如画面所呈现的那样，人像建筑似被钢架环绕，小小的建筑工人对其进行修建、改造。这种情况与真实空间的形态截然不同，给人带来新奇的视觉体验

第二章　平面设计图片与图形　　059

7 断构图形

断构图形是一种图形设计手法，它将图形的基本形态进行断开或错位处理。这种处理方式能够让观者的视线在视觉运动线上短暂停顿，从而提高观者对作品的关注度。通过将原本完整的图形进行切割、断开，使其形成相离或错位的两部分，从而营造出断开、交错的空间感，给人带来视觉上的新鲜感和新奇感。

适用范围：可用在追求恐怖的视觉效果，或者是某些力求打破原事物的印象，并传达新思想的作品中。

↑ 断构图形常会使页面具有运动感，因为对于这种断构图形，人们会试图修复或想象那些看似错位或相离的部分组合变成完整图形，也就是通过使图形复位来获得运动感，所以相较于其他图形，断构图形的动感最强烈

思考与巩固

1. 渐变图形具体可以分为哪两种？
2. 什么是共生图形？如何应用？
3. 多意图形的特点是什么？该如何应用？

第三章

平面设计中的色彩

色彩在设计中起着至关重要的作用，它可以唤起人们特定的情绪或情感，甚至可以在不使用文字的情况下传达重要的信息。在平面设计中，色彩的组合搭配原则也是一门大学问。优秀的色彩搭配不仅能够生动地突出设计主题，而且能够通过色彩间的对比调和，呈现非凡的视觉体验。所以，本章主要介绍了平面设计中常用的色彩搭配方法与技巧，以便读者能熟练掌握。

扫码下载本章课件

一、色彩差异与作用

学习目标	了解色彩的基本属性和特征。
学习重点	掌握不同色彩的情感意义,能区分不同色调色彩的视觉效果。

1 色彩的三属性

色彩的三属性分别是色相、明度和纯度。色相是色彩的首要特征,是区别各种不同色彩的最准确的标准。色相是由光的波长决定的,不同波长的光呈现出不同的色相。明度指色彩的明亮程度。色彩的明度可以通过加入白色来提高,加入黑色则会降低。纯度也称饱和度,指色彩的鲜艳程度。纯度越高,颜色越鲜艳;纯度越低,颜色越暗淡。

色彩的这三个属性相互作用、相互影响,共同构成了丰富多样的色彩世界,在艺术创作、设计、视觉传达等领域都具有极其重要的作用。

(1) 色相

色相是色彩的首要特征,它是色彩的名称,用于区分不同的颜色种类。比如红色、黄色、蓝色、绿色等都是色相。色相的本质是由光的波长决定的。不同波长的光被我们的眼睛感知为不同的色相。在可见光谱中,波长较长的一端呈现出红色,波长逐渐变短,依次过渡到橙色、黄色、绿色、青色、蓝色,直到波长最短的一端呈现出紫色。

在色彩体系中,色相通常以环状排列,形成色相环,方便我们直观地理解和对比不同色相之间的关系。常见的色相环分为 12 色相环和 24 色相环两种。原始的构成是六种色彩,即三原色和三间色。三原色为红色、黄色、蓝色,三间色为橙色、绿色、紫色。在各色中间加插一两个中间色,其头尾色相,按光谱顺序为:红色、橙红色、橙色、橙黄色、黄色、黄绿色、绿色、蓝绿色、蓝色、蓝紫色、紫色、紫红色。

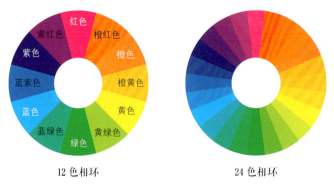

12 色相环　　　　　24 色相环

阅读扩展

色相型配色

平面设计中的色彩设计，一般会选取两至三种色彩进行搭配，这种运用色相组合的配色形式被称作色相型配色。由于色相型配色存在差异，所塑造出来的效果也各不相同，总体能够划分成开放和闭锁这两种类型。闭锁型的色相型配色能够营造出平和的氛围；而开放型的色相型配色，其色彩的数量越多，所塑造的氛围就越自由、越活泼。

① 同相型配色

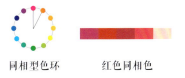

同相型色环　　　红色同相色

特点：同一色相中，在不同明度及纯度范围内变化的色彩为同相型色彩，属于闭锁型。

搭配效果及适用人群：效果内敛、稳定，适合喜欢沉稳、低调的人群。

← 可以感受到相同色相搭配带来的平衡感，给人安心的感觉

② 互补型配色

互补型色环　　红、绿互补　　蓝、橙互补　　紫、黄互补

特点：以一种色相为基色，在色相环中与其成180°角的色相为其互补色，如黄色和紫色、蓝色和橙色、红色和绿色。这种色彩搭配属于开放型。

搭配效果及适合人群：效果华丽、紧凑、开放，适合追求时尚、新奇事物的人群。

← 互补型配色可以互相强调，相互衬托

③ 冲突型配色

冲突型色环　　红、蓝冲突　　黄、蓝冲突　　紫、橙冲突

特点：以一个色相为基色，与其成120°角的色相为其对比色，该色左右位置上的色相也可视为基色的对比色，如黄色和红色可视为蓝色的对比色。这种色彩搭配属于开放型。

搭配效果及适合人群：具有强烈的视觉冲击力，适合追求活泼、华丽氛围的人群。

← 冲突型配色降低了刺激感，但对比效果依旧强烈

第三章　平面设计中的色彩

（2）明度

明度指色彩的明亮程度，它反映了色彩中光的强度变化。往色彩中加入白色，会使明度提高，色彩变得更亮、更浅；加入黑色则会使明度降低，色彩变得更暗、更深。

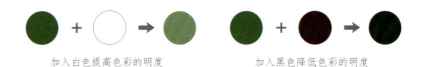

加入白色提高色彩的明度　　　　　　　　　加入黑色降低色彩的明度

色彩在明暗、深浅方面的各类变化，是色彩的一项重要特性——明度的变化。色彩的明度变化存在众多情形，其中有不同色相之间的明度变化。比如明度由高至低的色彩依次为：白色、黄色、橙色、红色、紫色、黑色；相同的颜色，由于光线照射的强度有所差异，也会出现不同的明暗变化。

低明度　　　　　　　高明度

阅读扩展

明度差的搭配效果

明度高的色彩会给人轻快、活泼的感觉，明度低的色彩给人沉稳、厚重之感。明度差相对较小的色彩相互搭配，能够营造出优雅、稳定的氛围，让人觉得舒适、温馨；相反，明度差较大的色彩相互搭配，有明快且富有活力的视觉成效。

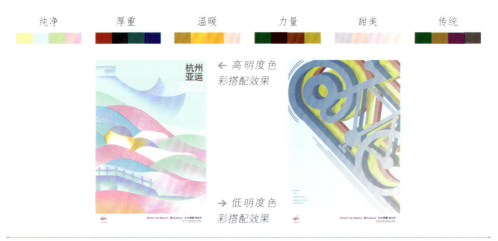

（3）纯度

纯度，又称饱和度，是指色彩的鲜艳程度或纯净程度。纯度高的色彩鲜艳、浓烈、醒目，给人强烈的视觉冲击感，如纯正的红色、绿色等。纯度低的色彩则显得柔和、素雅、朦胧，通常是在纯色中加入了灰色、白色或黑色等而形成。

在色彩搭配中，纯度的变化可以产生不同的效果。高纯度的色彩组合会使画面充满活力和激情；纯度较低的色彩搭配则容易营造出宁静、平和的氛围。对于表达平面设计作品的情感和主题，色彩的纯度也起着重要作用。高纯度色彩常用于表现欢快、热烈的情绪或突出重要元素；低纯度色彩常用于表现低调、内敛的情感或营造背景氛围。

根据色环上的色相排列，相邻色相混合，纯度基本不变（如红色和黄色相混合得到橙色）。对比色相混合，最易降低纯度，以至成为灰暗色彩。纯度最低的色彩是黑色、白色、灰色。

降低纯度的方法：在原色中加入黑色、白色、灰色或补色

↑ 低纯度的色彩搭配给人严肃、庄重的感觉

↑ 高纯度的色彩搭配充满活力和激情

2 色彩的情感表达

平面设计师常用色彩来表现作品的情感和性格，色彩之所以能够表现情感，是因为色彩经过人的思考，会与以往的记忆及经验产生联想，从而形成一系列色彩心理反应，产生色彩情感与色彩意象。掌握色彩的情感表达技巧，可以让设计师设计出更能引人注意的作品。

(1) 黄色

黄色是有彩色中明度最高的颜色，也很容易引起人们的注意。黄色常会让人联想到柠檬、稻穗等食物，所以在食品类平面设计中也常使用它。

黄色
艳丽、单纯、温和、活泼

(2) 红色

红色是让人感受到热情和活力的颜色，因此适用于以运动、食欲、购物等为主题的设计中。红色也被称为购买色，甩卖、打折的广告和价签上使用红色也是这个原因。

红色
热烈、喜庆、热情、浪漫

(3) 蓝色

蓝色会使我们联想到天空或大海，所以看到蓝色会有冷静舒畅的感觉，同时蓝色还有诚实、信赖的色彩印象，所以很多企业会将其作为标志色用在企业的标志上。

蓝色
整洁、沉静、清爽

（4）橙色

　　橙色既有红色和黄色的积极感，但又不像红色和黄色那样有很强的主张性。橙色是很容易引起食欲的颜色，所以多用于饮食店和美食等题材的作品中。另外，橙色和健康、运动、生活等题材的作品也能很好地契合。

橙色
温暖、友好、开放、趣味

（5）绿色

　　绿色给人最普遍的印象是自然的颜色，因此绿色多用于自然、户外和环保题材的作品中，同时在一些自然食品和健康食品题材的作品中也经常能看到。

绿色
自然美、宁静、生机勃勃

（6）紫色

　　紫色常给人高贵、神秘的印象，常会使用在与女性密切相关的题材中，比如购物、美妆、服饰、时尚等题材。

紫色
神秘、优雅、浪漫

3 色彩的色调

色调是指色彩的浓淡、强弱程度，可以分为暖色调、冷色调和中性色调。暖色调如红色、橙色、黄色等，给人温暖、热烈、活泼的感觉；冷色调如蓝色、绿色、紫色等，让人感到宁静、清凉、沉稳；中性色调如黑色、白色、灰色等，具有平衡、和谐、稳定的感觉。

色调能够营造出特定的氛围，表达某种情感，影响观众的感受和体验。例如，暖色调的画面可能会让人感到温馨、欢快，适合表现欢快的场景或积极的情感；冷色调的画面则可能传递出宁静、神秘或忧伤的情绪。

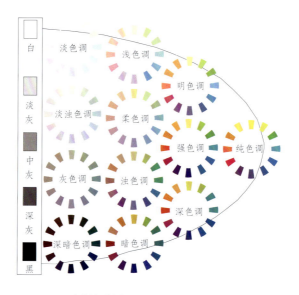

色调概念图

纯色调	鲜明、活力、热情、开放	浅色调	柔和、甜美、和善、素淡
明色调	天真、单纯、快乐、纯净	淡色调	温和、朦胧、温柔、淡雅
强色调	豪华、沉稳、内敛、厚重	柔色调	格调、高雅、高端、都市
深色调	稳重、沉稳、镇定、安稳	淡浊色调	雅致、素净、女性、高级
暗色调	庄重、严肃、传统、持重	浊色调	朦胧、宁静、沉着、柔和
深暗色调	复古、传统、结实、安稳	灰色调	稳重、稳定、古朴、成熟

色调是影响配色效果的首要因素。从视觉感官上来说，色彩给人留下的多数印象通常是由色调决定的。例如在一个平面设计作品中，如果红色、黄色所占比例较大，就会给人温暖的感觉；如果蓝色、绿色所占比例较大，则会给人清爽的感觉。在进行配色的时候，即便色相不统一，只要色调保持一致，也能够获得和谐的视觉效果。

↑配色的色调一致，因此即使加入了多种色彩，也能够营造出统一感

4 色彩的主角色、配角色与背景色

在作品中，主体元素所用到的配色就是该作品的主角色，主角色要选择能给人留下深刻印象的颜色，然后再以这个主角色为标准来决定配角色和背景色。配角色所占面积最小，但起着突出整体、表现变化的功能。背景色顾名思义是用于背景中的颜色，也就是作品中所占面积最大的颜色，背景色最主要的作用是突出主角色，所以较多使用无彩色和高明度、低纯度的颜色。

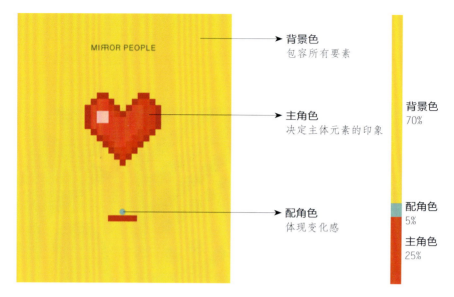

背景色
包容所有要素

主角色
决定主体元素的印象

配角色
体现变化感

背景色 70%

配角色 5%

主角色 25%

如何突出作品中的主角色，是许多设计师在配色过程中常遇到的问题，以下有三个解决技巧。

（1）增加主角色面积

增加主角色在页面中的占有面积，可以大大提升主体元素在页面中的视觉存在感，让人一眼就能确定主角色。

（2）将主角色置于页面中央

作品页面的中央一定是视觉中心，也是人第一眼就会看见的地方，所以可以将主角色放置在页面的中央，以此突出主角色。

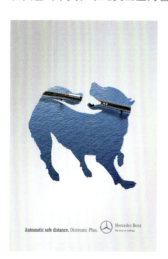

← 奔驰的海报中，小狗形状的图形是海报的设计重点，所以将其放在页面中央，不仅突出了主题"用狗永远咬不到自己的尾巴来表现车身限距控制系统"，而且也突出了主角色蓝色

→ 海报中使用好几种颜色进行搭配，但因为人物在页面的中央位置，所以很自然地成了视觉中心，并且蓝色也就成为主角色。虽然蓝色的使用面积不大，但其视觉中心的位置还是能平衡画面的冷暖感

（3）加强主角色与背景色的对比

可以通过调整主角色和背景色的色彩属性（色相、明度、纯度），有意识地增加主角色与配角色之间的对比，拉大两者之间的视觉差距，可以让主体元素成为作品中的焦点。

↑黑色背景色和红色主角色的色彩属性相差较大，鲜艳的红色一下子就被看到，成为海报中的主角色

↑暗色调的背景色将明亮的主角色衬托得更加醒目，再用利落的线条辅以高纯度的对比色，让画面增加了一番趣味性，冷暖色调的巧妙过渡，可以让版式设计看起来很舒服

思考与巩固

1. 色相型配色有哪几种？特点是什么？
2. 不同明度差的搭配可以呈现哪种效果？
3. 红色、黄色、绿色等色彩的情感表达有何不同？
4. 如何确定色调？不同色调之间呈现的视觉效果有何不同？

二、色彩感受与暗示

学习目标	了解色彩带给人的五种感受，了解它们的具体内容。
学习重点	掌握利用色彩感受进行平面设计的方法。

1 色彩的冷暖感

人在看到某一种颜色时，会产生"明亮的颜色""鲜艳的颜色"这样的感觉，有时也会产生冷或暖这样的印象。这是色相不同使人产生的不同的心理感受。让人感觉到温暖的如火焰、阳光的颜色——红色、黄色、橙色等，统称为暖色系；让人感觉到冰冷的如海水、冰块等的颜色——蓝色、紫色等，统称为冷色系。

← 绿色和紫红色属于中性色彩。在色相环上，位于左侧的绿色与紫红色之间的色彩皆属于冷色，而位于右侧的则为暖色。暖色涵盖了红色、橙色、黄色等色彩，会让人感觉温暖，充满活力；冷色包含蓝绿色、蓝色、紫色等色彩，会让人感觉清爽、冷静

↑ 暖色系平面设计作品的视觉冲击力更强，氛围效果更强烈

↑ 冷色系的作品更容易表达沉稳、平和的意境

2 色彩的轻重感

 色彩的轻重感是指不同的色彩在视觉上给人带来的重量感的差异。一般来说，明度高的色彩，如白色、浅黄色等，会给人轻盈、上升的感觉；而明度低的色彩，像黑色、深棕色等，会给人沉重、下沉的感觉。从色相方面来看，暖色通常会有轻感，冷色往往具有重感。例如，红色、橙色等暖色相较于蓝色、绿色等冷色，会让人觉得更轻。

 在进行平面设计时，可以运用色彩的轻重感原理，平衡页面或是改变页面印象。比如将具有重感的色彩放在页面上部，会让人觉得具有动感；放在下方，会让人觉得稳重、平静，值得信赖。

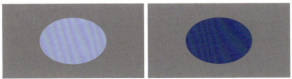

↑ 左右的圆形虽然大小相同，但是左边的明度高给人轻盈的感觉

↑ 同样的排版布局，在改变色彩轻重感后，页面呈现的氛围也有所不同，第一张图给人一种稳定感，第二张图会使人有不稳定感

3 色彩的软硬感

色彩的软硬感与色彩的轻重感相似,主要也是由明度决定的。明度越高,色彩越亮越容易让人感觉温柔;明度越低,色彩越暗给人的坚硬感更强。此外,色彩的软硬也与纯度有关,中纯度的颜色具有软感,高纯度和低纯度的颜色具有硬感。

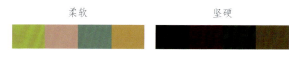

↑ 亮色给人柔软的感觉,暗色给人坚硬的感觉

4 色彩的进退感

色彩的进退感指的是不同色彩在视觉上给人造成的前进或后退的感觉。通常来说,暖色如红色、橙色、黄色等具有前进感,会在视觉上显得更靠近观察者;而冷色如蓝色、绿色、紫色等则具有后退感,给人相对较远的感觉。

在明度方面,明度高的色彩,如白色、浅灰色等有前进感;明度低的色彩,如黑色、深灰色等有后退感。在纯度上,纯度高的鲜艳色彩有前进感,纯度低的灰暗色彩有后退感。

色彩的进退感在设计中具有重要作用。例如在室内设计中,较小的空间可以使用前进感强的色彩来扩展视觉空间;在平面设计中,利用色彩的进退感可以突出重点元素,引导观众的视线。

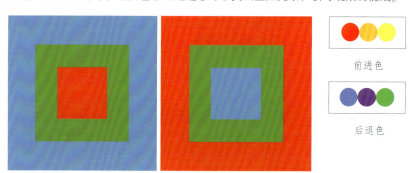

↑ 根据人们对色彩距离的感受,可把色彩分为前进色和后退色。前进色是视觉距离短、显得突出的颜色,反之是后退色

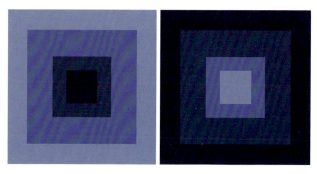

↑ 同色系的深颜色比浅颜色显得远一些

在平面设计里，需要考虑色彩冷暖给画面带来的作用。倘若能够巧妙地运用这些色彩学方面的特性去构建画面，那么就能够在画面中形成凹凸或者远近的感觉。

↑ 红色的富士山与蓝色的天空营造一种前后的动感，如果套用现实中富士山的色彩，那么整个画面就会显得比较平，没有层次感和立体感

↑ 黄色的数字5、边框与蓝色的文字信息形成前后透视的空间关系，但如果将暖色变成冷色，就会失去这样的立体感

阅读扩展

约瑟夫·艾伯斯的色彩理论

约瑟夫·艾伯斯，德国艺术家、理论家和设计师，毕业于包豪斯。艾伯斯在颜色的理论上做出了重大贡献。20世纪，无论是对欧洲的国家还是对美国，艾伯斯在欧普艺术的形成过程中都具有深远的影响。

艾伯斯早期的作品皆为具象画，然而不久便彻底转变为几何抽象绘画。1940年以后，他的作品造型简练，对色彩与造型之间的微妙关系进行探索，所绘制的几何图形不存在图与底的区别，被称作"硬边艺术"风格。

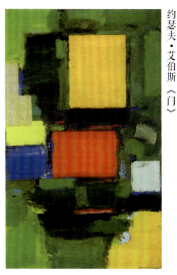

约瑟夫·艾伯斯《门》

↑ 在一片绿色背景中运用了长方形厚板状的饱满色彩，中央的红色长方形和画面上方的黄色长方形从平面中突显出来

5 色彩的膨胀感与收缩感

在色彩面积相同的情况下,那些看起来比实际面积要大的颜色被称作膨胀色,反之则被称作收缩色。通常,前进色属于膨胀色,后退色属于收缩色。色彩的前进感和后退感属于视觉进深的范畴,而色彩的膨胀感与收缩感则和视觉感性面积有关。所以,在平面设计中可以借助色彩的轻重使画面达到平衡,发挥调和的作用。相反,在构成画面时,也要留意色彩对画面观感的影响,防止出现画面失衡的情况。

(1)同样面积的暖色比冷色看起来面积更大

↑ 相同背景下,橙色圆看上去要比绿色圆更大一些

→ 画面中的基本形相似,但颜色存在差异,暖色的基本形看上去要比冷色的基本形更大、更突出,也更为显眼,如此一来,即便画面中的基本形相同,整个画面也存在一种前后、大小的张力,层次丰富多样

↓ 红色基本形的面积看起来要比紫色基本形的面积更大一些,画面的布局看起来更协调一些,而且暖色给人的感受更加温暖、亲近,使商品显得更为纯粹

（2）明亮的颜色比灰暗的颜色显得面积更大

↑ 相同背景下，上边明亮黄色的方形看上去要比下边灰暗黄色的方形更大一些

↑ 玫瑰花的对比非常明显，灰暗色彩的一边不仅看上去要小，而且也能突出枯萎的感觉

（3）底色明度越高，图色面积越显小

↑ 主图的图色相同，上边底色的明度较下边低，下边主图看上去比上边小一些

↑ 左边画面的明度更高一些，由于明亮的颜色比灰暗的颜色显得面积大，所以左边的画面更有膨胀的空间感

↑ 明显可以看出，由于底色的不同，一辆车的左右两边在视觉上变得不一样大。底色明度越高，图色即汽车的面积看上去就越小

思考与巩固

1. 哪些颜色可以让人感到温暖或冰冷？
2. 如何在平面设计中运用色彩的轻重感？
3. 如何在平面设计作品中制造远近的空间感？
4. 膨胀色和收缩色有哪些？具体如何应用？

三、色彩搭配技巧

学习目标	了解平面设计中常用的色彩搭配技巧。
学习重点	学会灵活运用色彩搭配技巧,并能区分不同配色方法的应用场景。

1 利用对比配色增强刺激感

平面设计是由文字、版面、图片等众多要素组合构成的,想要突出强调某个元素时,可以用对比配色来对其进行强调,将视线聚集过来。对比配色可以从色相、明度、纯度或色调上选择,不论使用哪种组合都有加强对比性的作用,起到用色差来吸引人注意的效果。

(1)色相对比的配色

↑有色相对比的配色,色相环上位置距离越远的色彩,对比性越强

↑绿色与红色的对比性,比红色与黄色的对比性更强

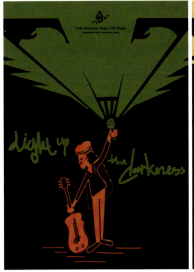
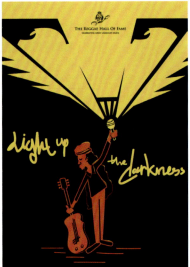

↑右图中将原本左图中的绿色调整为橙色,减弱了色彩的对比感,画面看上去更加和谐

（2）明度对比的配色

← 低明度的颜色与高明度的颜色组合，会使高明度的颜色看起来更亮，低明度的颜色看起来更暗

↑ 明度差较大，对比感更强（如左图）；明度差较小，对比效果不明显（如右图）

↑ 右图中将原本左图中的灰色调整为黑色，黑色与橙色形成明度对比，整个页面也就有了视觉重点

（3）纯度对比的配色

← 高纯度与低纯度颜色组合，对比感变强烈，高纯度的颜色看起来会更鲜艳

↑ 相比之下，左图的对比感更强烈，蓝色看起来更鲜艳

↑ 提高左图中绿色的纯度，再与灰色组合，使绿色看起来更明显，强调了主体元素

2 利用分离色进行配色调和

分离色是指在颜色与颜色之间插入互补色（或是无彩色），这样可以让各种颜色看起来既独立又有调和效果。分离色可以让原本过于强烈的配色看起来柔和，也可以让原本过弱的配色看起来强烈一些。

↑ 背景色和主角色的颜色过于相似，这样的情况下不能很好地突出画面中的主体，用无彩色或是低亮度的色彩对主角色所在的主体进行描边，将主角色从背景色中分离出来，让画面中的主体能被看得更清楚

阅读扩展

使用分离色减轻晕影现象

将纯度极高的颜色进行搭配组合，会出现一种被称为"晕影"的现象，使人感觉十分刺眼，反而难以看清物体。在两种颜色之间添加黑色或白色等分隔色，能够改善晕影现象。

3 用诱目性高的颜色使视线移动

视线具有从大图案向小图案,从强色向弱色移动的特性。容易被人发现的被称为诱目性高的颜色,暖色系中高纯度的红色、橙色、黄色基本上属于诱目性高的颜色。所以在进行平面设计色彩搭配时,可以考虑用颜色来做视线诱导。需要注意的是,诱目性高的红色、橙色、黄色在不同底色中,其诱目性也会有所变化。

虽然颜色的面积、周围的环境等会影响颜色的诱目性,但是颜色引人注目程度的基本顺序是不变的,如下图所示。

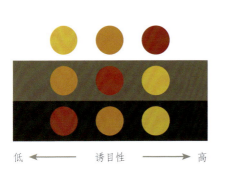

白色底色中,诱目性最高的是红色;黑色底色中,诱目性最高的是黄色

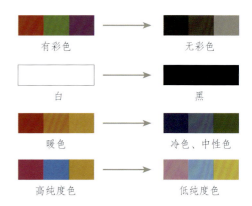

颜色诱目性程度的基本顺序

视线聚集在左边

视线聚集在右边

← 这是一个网页设计，在浏览网页时，人的视线习惯性从左上开始，呈F形移动。将主要信息用鲜艳的颜色表达，可以避免因为视线移动而忽略掉信息的情况

← 黄色是诱目性较高的颜色，运用在工具栏等地方，诱导视线，让人一下子就能看到

← 标志设计使用高诱目性的红色，可以集中人的视线，给人留下深刻印象

第三章 平面设计中的色彩　　083

4 用相似色保持统一感

相似色是指色相环上成 40° 角的两种颜色，常见的组合有红色与橙色、黄色与黄绿色等。使用相似色进行搭配，因为含有三原色中某一共同的颜色，所以看起来会很协调；也因为色相接近，所以看起来比较稳定。但要注意，进行色彩搭配时要用与主色相似的色相，同时制造明度差。

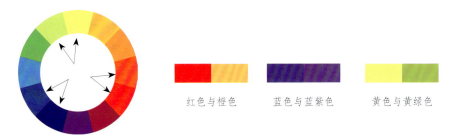

相似色

红色与橙色　　　蓝色与蓝紫色　　　黄色与黄绿色

↑ 蓝色、紫色彼此相接使海报的整体色调偏向冰冷的氛围，使画面很有科技感

↑ 同为暖色调的红色与橙色组合，没有表现出过于强烈的视觉效果，红色虽然足够刺激，但在橙色和粉色的衬托下，整体呈现出柔和之感

5 通过色彩的重复获得融合

当在一个画面或空间中，对某种色彩进行多次重复使用时，这些相同的色彩元素会相互呼应和关联，从而产生一种融合的效果。这种重复可以是大面积的集中重复，也可以是小面积的分散重复。通过重复，色彩之间的差异会逐渐减小，相似性增强，使得整个画面更加统一、和谐。

在平面设计中，重复特定的色彩来强调品牌形象或主题元素，能增强品牌的识别度和设计的一致性。

↑鲜艳的蓝色单独出现，虽然很突出，但显得孤立，缺乏整体感

↑右端的蓝色与作为主角色的蓝色相呼应，既保持了主角色的突出地位，又增强了整体的融合感

↑重复出现的圆形突出了海报的主题"汤圆"，不仅让全是文字的海报变得生动起来，而且增加了整体的融合感

↑重复出现的红色线条在黑色背景下呈现出强烈的张力，整个海报的配色虽然很简单，但整体感很强，并且主要元素都很醒目

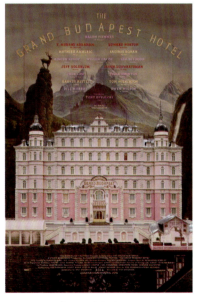

↑粉色重复出现在海报中的不同位置，图片和文字处都有，色彩的上下呼应，保持了画面的平衡感，也让主体元素从低明度的背景色中突显出来

6 使用单色更简单地表达主题

确定设计主题后，选一种和主题相吻合的颜色，这种颜色表达的情感可以直接传达给读者。比如主题是大海，选择蓝色就会让人联想到大海。选择的颜色在不改变明度和纯度的前提下，可以与媒介色（无彩色）结合，丰富作品配色效果。

→ 整个海报用米色和绿色搭配，让人联想到自然，这恰好与文字"自然"相呼应

→ 不同明度的绿色渲染出与书名《望江南》相符合的氛围

7 同色相配色大胆制造浓度差

同色相配色与单色配色的效果相似，主题印象全部由颜色传达给读者，所以选择和主题契合的颜色非常重要。同色相配色唯一要注意的是学会调整色相的明度和纯度，制造出颜色的浓度差，差别越大，配色的效果越好。但不用担心浓度差过大会破坏整体感，因为使用的是同一色相，整体的统一感会被保持住，所以可以大胆制造浓度差。

↑第一组组合的浓度差大，配色效果突出；第二组组合的浓度差小，配色效果不突出

→海报图片中的人物细节较多，处理不好会给人凌乱的感觉。采用同相色的颜色组合，可以让整体化繁为简，制造出一种让人舒服的视觉美感

→低明度的蓝色表现深海区，较高明度的蓝色表现浅海区，明暗的变化呈现出大海的感觉，同色相的颜色组合让画面和谐统一，给人含蓄、稳重的感觉

8 三色配色容易给人鲜明活泼感

三色配色最有代表性的是三原色的组合，即红色、蓝色和黄色，具有强烈的视觉吸引效果。如果想使用三色组合，可以选择色相环上位于正三角形位置上的颜色进行搭配，如果想要降低配色的刺激感，可以采用一种纯色加两种明度或纯度有变化的色彩搭配。

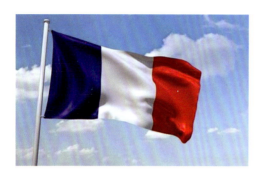

↑三色配色组合最有名的设计就是法国国旗

↑在色相环中位置上呈三角形关系的三种颜色的配色也可以称为三角配色

↑海报主要采用了红色、黄色和绿色三种颜色，三色搭配具有强烈的视觉吸引力，大面积白色的穿插使用，让画面显得简洁的同时也降低了三色搭配带来的刺激感

↑非常经典的红黄蓝三色搭配，因为降低了色彩纯度和明度，所以减弱了三色搭配的刺激感，让整个画面更和谐，更有层次性，也更吸引人

9 四方配色趣味感较重

四方配色是一种色彩搭配方式,指的是在色环上选取颜色分布呈正方形的四个角的颜色进行搭配。例如,色相环中的紫红色、橙黄色、黄绿色和蓝紫色就可以作为一组四方配色。在实际应用中,可以按照一主三副的原则,即选择其中一种颜色作为主色调,另外三种颜色作为辅助色调。

这种配色方式的特点是能够使画面的色彩丰富绚丽,冷暖对比明显,并且可以通过调整主色调和辅助色调的比例及使用方式,来营造出不同的氛围和效果。

↑ 四方配色是在色环上画一个正方形,取四个角的颜色

↑ 四方配色的标志设计

↑ 儿童类的网页设计色彩非常鲜艳、活泼,几乎用到了全色相的色彩

10 不同配色反复使用产生统一效果

选择的颜色没有统一性,在组合成一个单位后不断重复,整体看上去也会有统一感。即使是对比强烈的颜色,使用这个方法,也可以简单地统一起来。要注意的是,组合成的单位形状不能太大,最好小一点,并且选择的颜色最好有明度或纯度的对比,这样反复后呈现的效果比较明显。

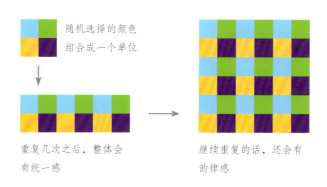

↑ 高明度、低纯度的色彩组合

↑ 低明度、低纯度的色彩组合

11 调整色彩纯度与明度产生高级感

想让画面的色彩呈现高级感,可以通过调整纯度和明度实现。最常用的手法是在大面积的画面中使用较低纯度和明度的颜色,在小面积的画面中使用纯度和明度较高的颜色。

↑广告中汽车与雪怪、天空统一为浅蓝灰色调,高级而理性。色彩深浅交互,使画面产生了强烈的空间感

↑纯度较低的灰色显得沉稳贵气,黄色的主体信息清晰鲜亮,体现出书的高品质

12 无彩色适合传达典雅、稳重、成熟的印象

很多设计师认为有彩色十分吸引人注意,但恰当运用无彩色,可能比有彩色更能引人注意。如果设计作品本身想要传达稳重、考究、寂寥的效果,此时选择无彩色就会比有彩色更合适。如果作品本身是想传达热闹、活泼、积极的印象,那么无彩色就不太合适。

↑ 相同的海报,有彩色和无彩色给人的印象是大不相同的。有彩色的海报整体氛围清新,无彩色的海报看上去信息量不是很多,但营造了另外一种氛围。最终的配色设计还是根据主题选择

↑ 保护动物的公益海报需要传递的氛围是严肃的、稳重的,所以相比有彩色更适合用无彩色

> **阅读扩展**

有彩色系与无彩色系

有彩色系:包括在可见光谱中的全部色彩,以红色、橙色、黄色、绿色、紫色等为其基本色。基本色之间不同量的混合、基本色与无彩色之间不同量的混合所产生的色彩均属于有彩色系。有彩色系是除了黑色、白色、灰色之外的其他颜色。

无彩色系:由白色渐变到浅灰色、中灰色、深灰色直至黑色,这种有规律的变化,色彩学上也称为黑白系列。无彩色系包括黑色、白色、灰色。

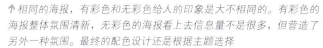

有彩色系

无彩色系

13 从自然中获取配色组合

在日常工作中，配色并不是凭空想象的，可以建立在某些基础之上，从而通过配色让作品整体协调、统一。简单来说，协调的配色就在我们身边，比如说到树木我们会想到绿色，海洋对应的是蓝色，花卉对应的是粉色、红色等。当主题确定时，我们可以尝试从自然界或者熟悉的风景中找到协调的配色。

将自然配色复制到作品中，可以采用马赛克取色的方法，具体操作如下。

在一张夏天的照片中寻找配色灵感

将图片进行马赛克处理之后，就变成大的像素格子

从像素格子里面吸取颜色，相互组合，可以得到一张色卡

最后应用到实际作品中

14 光泽色具有缓冲、调和作用

有光泽的金银色等特殊的色彩,具有缓冲、调和的作用。在纷繁的色彩组合中起到中和、融合、转化和过渡的作用,这种搭配方法避免了浓重色彩配色的混杂,弥补了光泽色的过分冷硬,呈现出高品位和现代感。

→ 银色元素的加入让原本色彩较多的画面也有了调和感,不再显得杂乱

15 纯色与花色平衡,控制视觉张力与节奏

纯色和花色的搭配其实非常好理解,作品中不能到处都是花的,否则画面会失去重点,凌乱且不出彩。但纯色搭配花色就可以使画面显得张弛有力,主次分明,很有节奏感。

→ 海报中的纯色背景与花色图案相互制衡,使整个画面既不会太花哨又不会过于平淡

思考与巩固

1. 如何在设计作品中使用对比配色?
2. 诱目性高的颜色有哪些?具体如何运用?
3. 怎样通过改变色彩保持版面的统一感?

平面设计中的文字编排

第四章

文字是平面设计的基本组成元素之一，虽然文字的主要作用是传递主题和信息，但如果经过独特的设计与巧妙的编排，也可以成为画面的视觉焦点。本章介绍了平面设计中对文字的处理方法，主要包括字体、字号的选择，以及文字编排技巧。

扫码下载本章课件

一、文字属性选择

学习目标	了解文字的七大属性。
学习重点	掌握文字属性对设计的作用和影响。

1 字型选择

字型指的是字的粗细程度、宽度以及样式，是一系列具备相同风格与尺寸的字形。诸如阿里巴巴普惠体、方正新书宋体、站酷酷黑体等。各种不同的字体类型，又能够划分成衬线体和无衬线体。

衬线体文字

无衬线体文字

（1）衬线体

衬线体是一种字体类型，其特点是在字母或笔画的末端有额外的装饰性线条或笔画。衬线体起源于手写字体，这些装饰性的线条和笔画最初是为了引导书写的方向，以及增强字母之间的连贯性。在印刷和数字设计中，衬线体被认为具有传统、优雅和正式的特质。

常见的衬线体包括 Times New Roman、Georgia 等字体。衬线体的衬线形式多样，有的细而精致，有的粗而明显。较细的衬线通常给人一种精致、典雅的感觉；较粗的衬线则可能显得更加稳重、庄重。

衬线体在书籍排版、报纸印刷、正式文档等方面应用广泛。因为具有装饰性的衬线可以引导视线在水平方向上平滑移动，有助于提高阅读的流畅性和舒适度，尤其在大段文字的阅读中表现出色。

然而，在一些需要突出现代感、简洁性的设计场景，如网页设计、电子屏幕显示等，衬线体的使用相对较少，无衬线体可能更为适用。

↑ 衬线体一般在网页中比较少见，文字阅读类页面偏爱使用这种衬线体，看起来比较端正

（2）无衬线体

无衬线体的特点是字母和笔画的末端没有额外的装饰性线条或笔画，笔画粗细较为均匀一致。无衬线体给人一种简洁、现代、清晰和直接的视觉感受。常见的无衬线体有 Arial、Helvetica、Verdana 等字体。

这种字体类型在数字化时代应用广泛。在网页设计中，由于其简洁明了的特点，能够在各种屏幕尺寸和分辨率下保持良好的可读性，从而提升用户体验。

2 x 字高选择

x 字高（x-height）指的是在给定字体中，小写字母"x"的高度。更精准的定义是基准线（baseline）与字体中小写字母的中线（meanline）之间的距离。

它是字体设计中的一个重要概念，提供了一种描述任意字体一般比例的方法。在印刷中，x 字高是一行文字的基线与小写字母（不包括上升笔画或下降笔画）的主体顶部之间的距离，同时也是字母"v""w"和"z"的高度。由于过冲（overshoot），弧形的字母如"a""c""e""m""n""o""r""s"和"u"往往会略微超过 x 字高。x 字高用于定义小写字母与大写字母的相对高度，是影响字体识别性和可读性的一个因素。不同的字体具有不同的 x 字高比例，这会使它们呈现出不同的外观和特点。

在选择字体时，考虑 x 字高是很重要的。大号 x 字高的字体通常使字体更显眼，适用于强调和突出信息，但可能占用更多空间；小号 x 字高的字体则可能节省空间，但在小尺寸下阅读可能会有一定困难。与大多数排版设计一样，关于选择具有特定 x 字高的字体并没有固定规则，需要综合考虑受众、阅读环境和排版设计应用等因素。例如，在文字阅读类的设计中，可能更倾向于选择 x 字高适中或较大的字体，以提高阅读的舒适度和流畅性；而在一些需要营造特定风格或氛围的设计中，可能运用 x 字高较小的字体以达到独特的视觉效果。在网页设计中，x 字高也被使用，例如在 CSS 和 LaTeX 中被称为"ex"。但在不同浏览器中，"ex"的尺寸标注可能存在差异。

3 字体最小字号

文字字号就是字体大小，字号的选择要兼顾可读性和美观性两个方面，有时候虽然文字小，整体看起来会比较干练，但如果出现字号过小导致阅读困难的情况，就要调整字号，而不是只执着于美观。

（1）网页端字号

通常在网页端使用像素（px）作为字号的单位，移动端兴起后，ios 系统的字体单位是磅（pt），Android 系统的是缩放独立像素（sp）。网页设计的字号不能一概而论，但一般情况下为 12px。以 ios 为例，正文字号不应小于 11pt，只有这样读者才能正常阅读，建议字号设置在 14~18pt 之间。在通过使用较大的字体来获取更好的易读性时，也应当相应地降低字体的字重，可考虑 Light、Thin 等字体，因为字体重度过重会过于醒目，对其他内容的显示效果产生影响。

↑ 当网页中的字体大小处于 12~18pt 时，建议采用 Regular 字体；在 18~24pt 时，使用 Light 字体；24~32pt 时，运用 Thin 字体；当字体大小超过 32pt 时，则建议使用 Ultralight 字体

(2) 印刷品字号

　　印刷品字号的大小由 "点" 表示，也称磅（pt），每一点约等于 0.35 毫米。为了保证可读性，印刷品文字的最小尺寸为 5pt，文字过小，读起来会有点困难。另外，如果文字较粗，字号越小就越有可能失去平衡感。

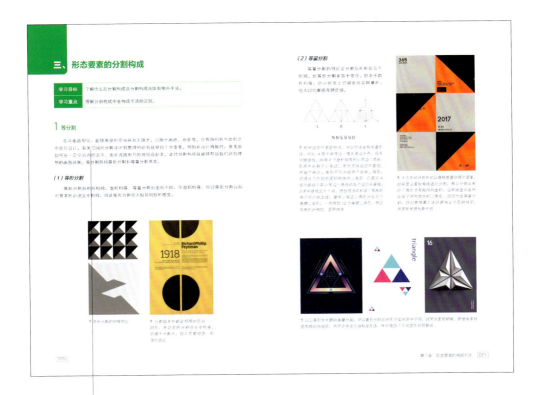

图书正文字号一般设置为 9~10.5 pt

设计类书籍的字号一般为 7.5~9.5 pt，看起来更精致

第四章　平面设计中的文字编排　099

4 字重选择

字重是指字体笔画的粗细,不同字重传递出的视觉感受完全不一样。一般在字体家族名后面注明 Thin、Light、Regular、Blod、Black、Heavy 等。不同的字体厂商划分的字重各有不同。字重一般有细体、正常、粗体三种,在应用场景方面,通常细体更多地被应用于超大号字体;正常用于正文内容;粗体表示强调,多用于标题。

轻字重:给人轻盈放松的视觉感受,常配合粗体使用,在一些辅助信息、说明文案中使用。

重字重:视觉感受庄重,常用在重点强调的文字、页面大标题、数字、引导行动操作点上等。

字重	Thin
字重	Light
字重	Regular
字重	**Bold**
字重	**Black**
字重	**Heavy**

↑ 书籍内页用了 Regular、Blod、Black、Heavy 几种字重形成了信息层次对比

5 字符样式

除了以上几个最常用的文字属性外，还有几个使用频率比较低的字体设置。例如带下划线的、带删除线的文本。下划线文本一般出现在文字按钮处或带链接的网址，而删除线文本一般用于表示商品的原价。

网页底部带下划线的文本就是有链接的，点击后可以跳转

商品现价和原价的区分，原价用带删除线的文本

6 字符选项

Ps 和 Sketch 都有文字（字符）选项一栏，主要针对西文字母大小写格式变换的设置。最常见的有默认大小写、全部大写、全部小写和小型大写字母，Ps 里面还有上标和下标。

默认大小写：即正常大小写格式，软件不做干预。

全部大写：如果输入的是小写字母，选择这个选项，软件会强制把小写改为大写。

全部小写：如果输入的是大写字母，或者只是首字母大写，选择这个选项，软件会强制把所有大写改为小写。

小型大写字母：这个选项比较特殊，所谓"小型大写"就是在字号一样的情况下，高度与小写字母一样高，外形与大写字母保持一致。

默认大小写　　　　　　　全部大写

Hello world　　　　　　HELLO WORLD

全部小写　　　　　　　　小型大写

hello world　　　　　　HELLO WORLD

阅读扩展

注意英文大写

纯大写的字母文本本身不太适合大篇幅阅读，会加大阅读障碍，用的时候注意要拉开字母之间的字间距，提升可读性。

×
CONTENT-CENTERED
ABOVE THE FOLD
MOTION DESIGN
PROGRESSIVE DISCLOSURE

√
CONTENT-CENTERED
ABOVE THE FOLD
MOTION DESIGN
PROGRESSIVE DISCLOSURE

7 全角与半角

全角和半角是计算机字符显示的两种不同模式。

全角模式下，一个字符占用两个标准字符的位置，字符间距较大，通常用于中文、日文等东亚文字的输入和显示。全角字符看起来较为饱满、方正。半角模式下，一个字符占用一个标准字符的位置，字符间距较小。半角字符常用于英文字符、数字和标点符号的输入和显示。

在输入时，全角和半角的切换通常通过快捷键或输入法设置来完成。在一些应用场景中，比如编程、网页设计、表格制作等，对字符的全角和半角使用有明确要求，以保证格式的规范和整齐。

半角英文

UI Design

半角符号

, . ' " : ; + {} [] % ()

全角英文

Ｕ Ｉ　Ｄ ｅ ｓ ｉ ｇ ｎ

全角符号

，。' " ：；＋ {} 【】 ％ ()

阅读扩展

设计时中文也要搭配全角符号

在设计作品时一定要记得中文搭配全角符号，英文使用半角符号。否则会出现诸如"你好."或者"thanks。"这样的错误。可按键盘"Caps Lock"键切换全角和半角。这个小知识点虽然非常基础，却是设计中经常出错的地方。

思考与巩固

1. 衬线体和无衬线体的区别是什么？
2. 不同设计领域的字号大小有什么不同？
3. 轻字重与重字重有什么不同，该如何应用？

二、文字设计手法

学习目标	了解平面设计中文字的处理手法。
学习重点	掌握改变文字外观和视觉效果的设计手法与技巧。

1 文字立体化

文字原本是一种平面化的设计元素，但有时候根据主题的需求，使用立体的文字更符合整个氛围，那么我们可以尝试让文字立体起来。想要文字立体起来，可以选择以下几种方式。

（1）块面化处理加强立体感

步骤一 进行块面化处理
按照一定的透视原则，将文字加厚、加宽，使其在视觉结构上趋于立体

步骤二 添加投影
为进行过块面化处理的文字添加适当的投影，可以强化立体感

↑ 可以对进行过块面化处理并添加了投影的文字再进行其他细节的设计，从而更能吸引视线

（2）包边效果增强立体动感

包边效果通常是指在图形、文字或元素的边缘添加一层额外的线条、阴影或色彩。包边效果运用得当，能够显著地增强画面的立体动感。一方面，包边可以模拟物体的轮廓和边缘的光影变化，从而营造出一种立体感。另一方面，通过巧妙地设计包边的颜色、粗细和透明度等参数，可以创造出动态的视觉效果。

（3）拧转字体带来空间立体感

拧转字体具有灵活性和自由度，是一种无拘束的字体，就像是一位舞者在自由起舞。

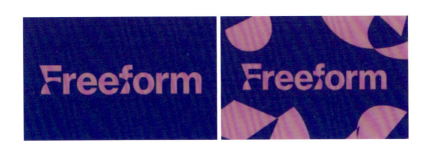

2 改变文字肌理

不光可以改变文字的颜色,还可以改变其肌理。简单来说,就是保留文字的基本轮廓,将其表面替换成某种材质(布、金属、木)或是某种场景,这样文字就会变得活跃起来,更能吸引人的注意,更好地传递信息。

→ 文字的表面换成图片场景,让画面更加生动、有趣

↑ 海报背景模拟了布料的质感,所以文字肌理是用针织棉线来表现的,不仅与整个主题呼应,而且让其中的重点信息得到强调

↑ 为了让海报中的关键信息"夫子庙"(建筑)得到更加直观的体现,为文字穿上一件由木料材质制作而成的"外衣"

3 图形替代文字笔画

在原有字体的基础上，可以用其他形式来代替某一处的笔画，比如用圆形替代"口"字，也可以用具有象征性的符号来代替，从而让观者联想到背后的场景与理念。

→ 把水墨技巧融入电脑字体中，字体设计作品营造出简约、空灵的意境之美。对文字的笔画进行抽象处理，并加以有规律的处理，让文字设计创作达到了图形化，增强了文字的设计魅力

浅叶克己的水墨技巧作品

阅读扩展

笔画删减

如果想让文字更有文艺气息，可以尝试对文字笔画进行删减处理，但前提是保证删减后的文字能被识别出来。因为人脑可以根据以往的经验将隐藏或省略的部分在脑中自动补齐，所以这种设计方法常用在中文字体设计中。

4 文字的错位交叠

把两个字或者多个字上下有节奏的排列，组合成一个整体，使字体整体有韵律感。上下错位形成一种动感和层次感，使字与字之间的主次关系更加明确。

↑ 把笔画拆分开，移动位置，进行错位处理，可以表现出强烈的艺术性，画面瞬间变得很有设计感

5 文字的拉长变形

字体拉长就是将整体的笔画向上或向下拉伸，使字体既高雅又具有层次感。但要注意的是如果拉伸后文字显得太"飘"，可以在文字下方加一些修饰，如点、线、面等。这种文字的特点比较明显，笔画纤细，字体清秀工整，结构匀称，整体感觉比较柔美，偏女性化。

↑ 拉长后，文字的纤细感与柔弱感加强，显得也更加精致

→ 电影《姜子牙》海报中的字体源于篆书的一种，在经过创意改造后，呈现出字形修长、爽利俊美的效果，也与电影中姜子牙独自反抗"上天"的不屈精神契合，虽然微弱，但充满力量

6 文字切割法

通过切割文字的笔画形成错位感，让文字看起来更有动感。切割可以打破文字结构的相对平衡，重构字体重心，将字体的静势转为动势，让字体鲜活起来。

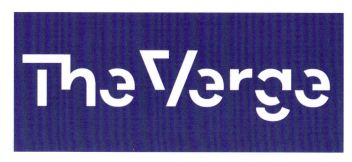

↑ Verge 的全新徽标。设计师通过视觉细节来展现速度的意象，比如三角形代表快、正方形代表慢。其徽标中也运用了裁剪的手法，蕴含着动感和立体感

↑ 将原本平淡无奇的无衬线字体进行切割后增添了光彩和动感，并且形成巧妙的对称效果，增加了视觉趣味，化平凡为非凡

↑ 将人物的色彩处理融合到背景中，并大胆地将部分人体结构进行几何图形化表现，配上被果断斜切的文字，形式感十足

↑ 海报中的设计元素不多，但通过切割主题文字，让整个画面更有视觉冲击力

7 文字轮廓法

以字体的外轮廓为造型，中间留白。用轮廓法设计出来的字体有一种通透感，外轮廓可大可小，可随着字体的造型不断变化。

↑ 仅保留文字的外轮廓，并且不做任何填充，完全与背景合二为一，使画面呈现出向内无限延伸的空间感，简练的留白字体增添了艺术性

8 圆形造字法

圆形造字法是指将一些圆形作为设计的规范，设计师以这些圆形作为依据对字体进行裁切、拼接等。圆形造字法的好处是：一方面使字体看起来很有弧度，显得有变化；另一方面，使字体设计更加独特，而且看起来有理有据。

↑ 标志中的文字被虚拟的圆形框住，呈现出圆润、有曲线美的生动形象

9 书法造字

书法是中国汉字特有的一种传统艺术,其本身就是字体之美的最佳体现。书法字体自带一种文化感与洒脱感,所以书法字经常用于电影海报、文化类海报、商业海报等。

↑ 书法字体自带中国风,搭配中式元素可以突出海报氛围与主题,在给人留下深刻印象的同时传达中式美感

10 化曲为直法

化曲为直就是把文字中的曲线改成直线，使其具有简洁、鲜明的特点，这样的设计方法对熟悉字体结构有很好的帮助。

↑ 曲线改成直线会更有现代感

↑ 铺满画面的文字视觉感强烈，画面中全部是直线的文字给人一种简约感和现代感

↑ 没有曲线的文字给人干脆、果断的视觉感受

11 钢笔造字法

钢笔造字法是指灵活使用钢笔设计文字的笔画和字体的方法。具体操作方法为：使用钢笔勾勒出字体的雏形，再进行延长、缩短、变粗、变细等操作。使用钢笔造字法，笔画可曲可直，也能体现设计师的情绪与情感，有很强的可塑性。

↑ 钢笔造字举例

12 连笔法

连笔法也叫共用法,简单来说就是指找到字与字之间可以连接起来的地方。连接的地方可以是字的"横"笔画,也可以是字的"撇"与"捺"笔画相连。连笔法很像我们平常见到的签名,设计时切记不要生搬硬拼,让其笔画自然衔接。

↑ 英文连笔

↑ 中文连笔

↑ 海报标题中的两个字使用连笔设计,这样即使标题较短,但整体性很强,并且因为共用而自然地形成位置错位,看上去更有节奏韵律

↑ 连笔和虚化处理的标题与海报的主题氛围非常搭配,自带空间感的文字将朦胧、模糊的感觉表达出来,视觉效果突出

思考与巩固

1. 有哪些设计方法可以让文字变得立体化?
2. 改变文字肌理的作用是什么?
3. 哪些处理方法可以增强文字的动感?
4. 书法造字的处理方法有什么优点?具体该如何应用?

三、文字对齐方式

学习目标	了解平面设计中文字对齐的七种方式。
学习重点	掌握平面设计中不同文字对齐方式的特点以及运用方法。

1 左对齐

文字元素以左为基准对齐，与此同时，右侧呈现出错位的效果，左对齐是最常见的对齐方式，符合人从左到右的阅读习惯，所以能使读者在浏览时感受到轻松与自然。但是也有一个缺点，如果设计不好，导致右端留白过多，会出现整体视觉不均衡的情况。

← 按大、小、粗、细、亲、疏关系，按照对比的原则将文字进行左对齐，因为纯文字导致右端有稍微多的留白，可以提取文案中的一些元素（比如上图中的英文）进行装饰，这样可以减弱视觉差带来的困扰

← 左对齐尤其在英文字母的段落编排上使用较多，因为英文字母本身的曲线感加上右端的错落会使这种曲线节奏更加优美

2 右对齐

右对齐与左对齐正好相反，文字元素以右边为基准对齐。右对齐的编排方式与人的视线刚好相反，而且每一行起始不规则的部分干扰了用户的阅读，所以右对齐的使用频率并没有很高，往往需要通过人为干预与一些图形或者图片建立某种联系而获得平衡感，这种排版方式也会显得比较个性。

↑ 文字右对齐可以更突出中心画面，将文字移动到页面右侧，从而在海报中间的位置形成错落的文字排列，看上去更高级、灵动

↑ 右对齐的文字一般放在画面右侧，这样能将人的注意力集中在画面中间

3 居中对齐

文字元素以中轴线为基准对齐，两端字距相等。垂直居中的对齐方式给人庄重、严肃、经典的感觉。因为大段的文字居中会造成折行阅读困难的问题，所以居中的文字排版多用于标题、副标题、广告语、短篇文字等的排版中。

→ 标题居中对齐使视线更加集中，中心更突出，整体性更强

第四章 平面设计中的文字编排

4 顶端对齐

文字元素顶端对齐是一种排版方式,指的是在一个包含多个文字元素的区域中,将所有文字的顶部边缘保持在同一水平线上。该排版方式起源于古代的书简,所以适合古风画面的排版。具有中国传统文化特色的产品、艺术展览或传统节日的海报等都可以采用此类排版,虽然不是很方便用户阅读,但是能营造出较强的复古文化氛围,体现中国风。

↑ 顶端对齐常出现在古代书法作品中,选择这样的对齐方式使画面富有历史感

5 底端对齐

底端对齐也使用纵向排版,但阅读性相对来讲是所有排列方式中体验感最差的,一般在设计排版的过程中不会单独使用,会用于少量文字或者做装饰版面使用。也可用于电影海报或人物海报的排版。

↑ 底部对齐节奏感更强。当然竖排文字也有上下两端对齐的情况,从而增强了规范感

6 两端对齐

两端对齐的排版方式多用于画册的排版，适合用于多行文字的编排。对大段英文进行排版时，字节、符号经常会因为分布不均匀使文字两端很难绝对对齐，导致视觉效果显得比较粗糙，这时候就需要强制两端对齐或者强制两端对齐及末行左对齐。这样可以使版式更加严谨、工整，提高阅读的效率并突显文字带来的美感。

↑ 两端对齐的编排方式让画面显得非常规范。容易使版面显得平静舒缓，也能降低大篇幅文字带来的心理压力

↑ 对画面局部的选取，对文字分散化的处理都强调了画面的神秘感，引起人们的强烈好奇心

↑ 电影人物图片铺满了海报底部，为了使页面看上去平衡，文字排列采用两端对齐的方式，看上去更有故事性

7 首字突出

首字突出是一种在文本排版和设计中常用的手法。其主要特点是将段落或篇章开头的第一个字进行特殊处理，使其在视觉上与后续的文字有所区别，从而吸引读者的注意力。

首字突出的方式多种多样。常见的有增大首字的字号，使其比段落中的其他文字更大；改变首字的字体，使用与正文不同的字体样式，以增加独特性；调整首字的颜色，使其更加醒目，如使用鲜艳或对比强烈的色彩；对首字进行装饰，如添加阴影、立体效果、花纹等；还可以将首字进行变形，如拉伸、扭曲或做成特定的形状。

↑ 首字"S"使用比正文更大的字号，并且使用与标题相同的色彩，这使原本大段的段落看上去不至于那么单调和枯燥，让页面有了变化

思考与巩固

1. 文字左对齐与右对齐带来的视觉效果有何不同？
2. 居中对齐能营造怎样的氛围？
3. 两端对齐的编排方式最常应用在哪些领域？

四、文字编排技巧

学习目标	了解平面设计中长段文字的编排方法。
学习重点	掌握平面设计中让版面更突出的文字编排技巧。

1 字间距和行间距的设置

字间距指的是在文字段落中单个文字相互之间的距离,通过调整字间距的大小,让页面呈现出舒缓或者紧凑的视觉格调。字间距过大,会使阅读丧失连贯性,反之,就会对文字的辨识度造成影响。

↑ 在海报这类宣传品的设计中,文字通常用得比较少,也谈不上形成段落,这时字间距可以大一些,无需设计行距

↑ 放大的字间距会显得版式疏松，体现一种从容、随性的感觉

↑ 较小的字间距搭配多留白的设计，会有精致、优雅的感觉

　　行间距指段落上下两行文字的疏密程度。行间距在文章中的作用是有效引导阅读。两行文字之间的行间距太小会让阅读变得困难，而离得太远同样也会造成问题。行间距和行高又是紧密不可分割的，比如字体的行高为 10pt，那么行间距如果为 2pt，也就是行高的 1/5 倍，就会变得太挤，不易阅读。如果拉开行间距到 5pt，也就是行高的 1/2 倍，则阅读起来就比较舒畅、轻松。所以合适的行间距是一个相对值，一般来说，书籍、杂志中，行间距为行高的 1/2~1 倍算是舒适的。

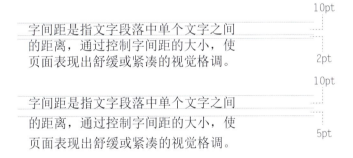

增大字间距、行间距

　　在正常的排版中，字间距和行间距都不能太大，而且字间距要比行间距小，但如果在文字比较少、版面比较空的情况下，我们可以把一些不是很重要且字数比较少的文字，采用大字间距、大行间距的方式排版。这么做等于是把单词或者句子拆成了整齐排列的一组"点"，这样它就能与版面的其他元素形成点、线、面的对比，可以增强版面的设计感，而且能覆盖比较大的空间，起到装饰的作用。

2 尝试将文字出血切割

将文字编排位置超出出血线,然后对文字进行切割处理,这样的处理方式可以增强文字的陌生感,让画面整体更加耐看。

→ 超出出血线并被切割的标题文字让页面的两端有向外延伸的错觉,被切割的文字并不会影响我们对它的辨别,反而有种突破常规的设计感

3 文字编排前实后虚

前实后虚是将文字进行叠压后,对下层文字进一步虚化,制造空间关系。注意如果文字太虚,可能会影响识别度,建议将完整文字放置在其他位置,以保持信息的完整性。

→ 将中文标题进行虚化等处理,与英文标题叠压,在平面中制造出了空间关系

4 采用竖排或横排

读者在阅读时视线会随着文字的方向移动,所以可以尝试用竖排或横排文字来引导视线。横排文字与竖排文字相比,更容易营造流行、现代的氛围,特别是文字中包含西文时,更加推荐使用横排方式。

↑ 将所有文字横排,使信息传递更加流畅,即使海报中元素较多,也能够营造出一种整齐、稳定的视觉感受

↑ 竖排文字在排列上形成独特的竖向线条,与横排文字相比,具有不同的视觉节奏感。这种节奏感可以为设计增添变化和动态感

5 不同文字搭配

通过对字体的大小、风格、粗细进行调整，可以增强字体的表现力，强化主次之分。在画面中，越是注重字体的对比变化，就越能够让画面的层次清晰明确，也越能增强画面的跃动感，让画面更具张力。

画面中运用多种字体，会给人一种潮流、充满活力的感觉，然而也可能会丧失整体感，给人留下凌乱的印象，但在案例中，若所有字体都具备相同的特性（相同的色彩、相同的字号、相同的粗细），则能够加强整体感。

→ 海报中的文字使用了不同的字体组合，标题使用了与主题相符的书法字体

↑ 文字的排版和大小递进很巧妙地将观众的视线引向重点。对背景的大胆处理增添了几分耐人想象的神秘感

↑ 海报中的两行标题采用了不同字体和字号的文字，这样画面就有了变化感，但又不会影响简约感

6 巧用文字边框

文字边框即在画面四周边界处增加一个矩形边框，形成一个"回"字的效果，然后沿着边框排上一圈文字，搭配一些简单的小图形效果更佳。字体一般是用比较粗的等线体，如果不想让文字太过抢眼，还可以改成描边字。这种把画面包起来的做法，会把原本容易被忽略的边界突显出来，还能增强画面的张力。另外，相对生硬的边框如果配合比较灵活的画面，可以增强对比效果，从而进一步提高视觉冲击力。

↑ 文字边框视觉效果更强，不仅能突出画面主题，而且能增强画面张力

7 文字穿插处理

这种方式打破了原来字体的结构，通过两个或者多个元素组合成新的文字设计，相互作用，相互穿插，表现出若隐若现的关系，让画面变得鲜活且丰富。

↑ 穿插处理让画面变得更加丰富，增加了文字的视觉表现力，同时让画面变得更加有统一性

↑ 通过文字和人物的穿插表现出一种跃然纸上的冲突感

第四章 平面设计中的文字编排 123

8 使用错位编排

"对不齐"的字体排版要比规规矩矩的编排方式更加有设计感、艺术感,每个字的位置、大小有别,形成富有活力的节奏韵律感。同时,错位的字体设计排版也可以提升页面的表现力。

(1)首字、首句错位编排

这种错位排版的设计是在整体保持对齐的基础上,将首字、首句的位置再稍微错开一些,形成一定的层次感,空出来的部分成为留白,最终的效果类似首行缩进。

↑ 标题的三句话按上下的方向平移一段距离,错开编排,在统一中又有变化,使版式更加灵活

(2)文字整体错位编排

这种错位就是电影海报常用的标题排版方法,不论是横向还是竖向的编排方式都可以,而且大部分时候都以书法字体的形式表现出来。在设计时,首先将标题文字对齐,然后交错移动每一个字的位置,这个距离最好不要太大,否则很容易变得分散。

→ 海报标题采用竖排，整体交错的排列结构表现出独特的美学设计感，打破常规排列中的单调规则，强调突出作用

（3）文字大小错位排版

大小错位排版是指文字字体的字号有所不同，一般来说，位于中间的字号会小一些，首尾文字的字号会大一些，然后再将这些大小有别的文字按照矩形、长方形、三角形排列起来，形成显著的对比效果。这种排版方式还经常会在留白处插入一些小元素，例如英文字母、印章、图标等，赋予文字更强的装饰性。

↑ 适当缩小或者放大个别文字，让整体的文字能够更协调，笔画更容易借位。为了让整体的左右比重平衡，在空隙部分可以填充小文案或者小元素作为点缀

9 巧用手写体

手写体的可读性比不上固定字体，所以手写体大多作为抒发情感的艺术表达手法，手写体变化丰富，可以根据不同场景进行设计，常常能够展现个性，拉近与读者的距离。

→ 在 Los Reactivos 唱片的包装设计中，使用指甲油书写，使字体传达的感觉更加符合唱片朋克和叛逆的风格

↑ Timmochy Gooman 设计的轻松涂鸦风格，将手写体文字放入画面，展现出天真、无拘束的画面感

↑ 一张环保海报将标题字体设计成柔软可融化的冰淇淋笔触，但又与画面中的污点元素形成反差，既保证了画面的和谐感，同时也突出了主题

↑ 利用略微稚嫩的手写体介绍展览信息，与主体图片展现出的奇妙感和童趣感呼应

思考与巩固

1. 书籍设计中该如何设置行距？
2. 如何利用文字编排营造空间感？
3. 不同文字组合可以带来怎样的视觉效果？
4. 错位编排的方法有几种？具体特点是什么？

平面设计的版式设计　第五章

通过前面几章的学习，我们了解了平面设计最基本的构成要素，本章我们将学习如何将这些要素通过合理布置，变成好看的版面。想要看起来布局精美，需要掌握版式设计的技巧，它可以帮助我们更加快速、准确地呈现出较为优秀的作品。

扫码下载本章课件

一、版式设计基本要素

学习目标	了解版式构成的三要素及其特点。
学习重点	掌握平面设计作品营造空间感的方法。

1 构成三要素

构成版式设计的三要素有点、线、面。无论版式设计如何，所有版面上需要传递给读者的信息都会被形象地归结为点、线、面。

(1) 点

在版式设计中，点是一个基础且关键的元素，具有多种特性和作用。点的定义相对灵活，它可以是一个极小的图形、一个单独的字符、一个小的图标、一个标点符号，甚至是画面中一个相对较小的视觉元素。

↑ 在海报中，点的外观变成了具象的海鲜食材

↑ 这张海报背景中的点，在形态上非常接近我们刻板印象中点的概念，并且点之间的间距相等，点的大小是一样的，排列也是有规律的

由于点元素在画面中具有一定的张力，因此，随着点的数量、位置和大小发生变化，给人的感觉也会随之改变，这就是点的视觉特性。

↑ 点的数量不同，给人的视觉感受不同

阅读
扩展

点的线化

点的线化是版式设计中的一种表现手法。当一系列相同或相似的点按照一定的规律排列时，在视觉上会产生线的感觉。这种点的排列方式可以是等距离的直线排列、曲线排列，或者是具有一定倾斜角度的排列。

点的线化能够有效地传达信息和引导视觉流程。例如，通过将代表不同内容的点沿着特定的方向排列成线，可以引导读者的目光按照预设的路径移动，从而更好地理解和接收信息。在营造氛围和情感方面，点的线化也发挥着重要作用。将细密而连续的点进行线化处理，可营造出精致、细腻的氛围；而将间距较大、错落有致的点进行线化处理，可使人有一种轻松、自由的感觉。

↑ 中间重叠的部分因为点的间隔较小，所以点的线化表现得极为明显

↑ 不具方向性的点集合形成的线化现象

↑ 通过调整点之间的间隔来增强点之间的引力，便能展现出特定的形态。同时，点之间的引力与点的面积、形态成正比关系，简单来说，小点会呈现出被大点吸引过去的状态

(2) 线

在几何领域中,线属于一种具备长度和位置的几何要素。其既不存在宽度与厚度,也不存在面积大小的区别。

在平面设计的构成里,线必须能被我们看到,因而线具有位置、长度以及一定的宽度。倘若点的形状被称作点形,那么线的形状则被称为线形。线形又分为直线和曲线。当点的移动维持在水平方向时,就会产生直线;当点的移动受到外界因素影响而出现偏离时,便会产生曲线。线是点的移动轨迹,不同方向的线,能够带来不一样的视觉成效。垂直方向的线容易让人产生一种积极向上的视觉感受;水平方向的线让人产生开阔、平稳以及无限无边的感觉。由垂直与水平方向的线所构成的画面具有规律、平稳、安宁的氛围。相反,倾斜方向的线具有强烈的运动感,营造出富有速度和冲击力的画面感,展现出青春的活力。

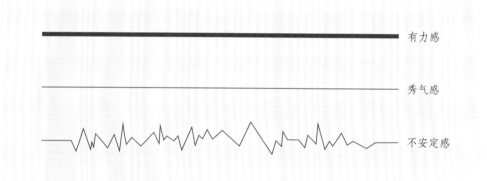

↑ 依据线形可以将直线分为粗直线、细直线和折线。其中,粗直线表现力强,显得钝重和粗笨;细直线给人秀气、敏锐的感觉;折线给人焦虑、不安定的感觉

↑ 几何曲线是用规和矩绘制而成的曲线,它不光有一般曲线的柔和感,而且还有直线般的简约感

↑ 自由曲线是用圆规表现不出来的曲线,其更具有曲线的特征,富有自由、洒脱的个性感

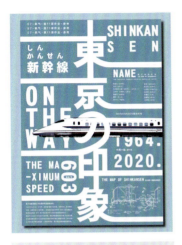

← 水平直线不仅有左右的动感，而且还有远近的对比感，这样即使是元素非常少的画面，也能有很强烈的动感

→ 垂直线给人带来的稳定感是较为强烈的，它从上至下贯穿画面，不但能够左右分隔画面，而且还能形成上下方向的运动感

← 不同倾斜方向的直线相互交叉，把不安定的感觉汇聚到一点，同时也将视觉重点集中在这一点上。如此一来，倾斜式的构图就更加引人注目。相较于水平与垂直的情况，符合比例的角度（包含60°、30°）既维持了画面的秩序，又能够带来适度的变化

→ 将看似自由的曲线闭合成想要的图形，使画面更有洒脱、随性的感觉

阅读扩展

线的面化

当大量的线条以密集、平行或交织的方式排列时，在视觉上会产生类似面的效果。这种线的集合和组织方式，使原本具有线性特征的元素呈现出一定的面积感和体量感。

↑ 利用线的面化形成具体的画面图案，再利用其粗细的不同形成明暗的变化，从而营造出一种远近感

↑ 由于直线的曲线化，画面中出现凸起与凹陷的感觉

第五章 平面设计的版式设计

（3）面

　　面在画面中是最为沉稳、最为低调且最易被忽略的形态要素。虽说整个画面本身就是一种面的形态，可这只是一个消极的面，而积极的面形态指的是那些比整个画面小、比点和线大的面。这些面尽管面积不大，不像点和线那样灵活，但依然有着鲜明的个性与表现力。

　　任何画面均由图和底两部分构成，其中最能吸引注意力的部分是"图"（比如图形、图像等），也称作正形；图周边的部分为"底"（例如底面、底色等），也称为负形。

图底的简单举例

↑ 直线形的面带有强烈的几何感，简洁利落的直线形面元素，赋予二维画面奇特的视觉观感

↑ 曲线形的面会有比较柔和的感觉，能传达出温柔、平和的画面感

← 类似墨迹溅开的面作为画面的构成要素，能够给人较为生动、随性、真实的视觉感受，还能够吸引注意力，突出重点

→ 油污状的面更具真实感，为原本的二维平面增添了真实的韵味，整个画面变得富有流动性，立体感和生动感也得以增强

阅读扩展

面的错视

面同样会受到周围形态的影响，甚至会受到上下排列位置的影响，而产生一些错视现象。

①两个面积相等、形状相同的面，深色底上的浅色面感觉大，浅色底上的深色面感觉小。

②两个面积相等、形状相同的面，处于下边的面感觉小。

③两个面积相等、形状相同的面，周围图形小的面感觉大，周围图形大的面感觉小。

④多个大小相等的正方形等距排列，方形间隔的交点上，会显现出灰点。

2 视觉要素

平面设计的版式是由文字、图形、色彩通过点、线、面的形式组合排列构成的，所以我们称它们为版式设计的视觉三要素。

（1）图形

图形是传递信息的重要表现方式，也是引导读者阅读作品内容的重要视觉工具。所以，图形的视觉表现力影响着作品的视觉效果，也影响着是否能给读者留下深刻的印象。

（2）文字

文字作为信息主体，其设计形式除了要能表达作品内容外，还要能传递情感。通过改变字体的样式、色彩或编排形式，营造出多姿多彩的版面效果。

（3）色彩

在版式设计中，色彩最能展现作品的情感，从而引导读者的情绪。色彩相比文字和图形，能带来更为强烈的视觉感，是读者第一眼就能看到的要素。

→ 海报的整个画面表现得很有诗意，色彩有从浅到深的过渡感，巧妙地应和了电影名。最有创意的是它正反暗含玄机，正看是海，海水渐蓝。而倒着看是层峦叠嶂的山峰，太阳隐约要升起，有种浪漫的文学气息

3 空间要素

想让二维平面有三维效果，可以通过留白等手法营造。在进行版式设计时，可以站在三维的角度去思考，将版面想象成是一个空间，如何把图形、文字等安排进去但又不显得杂乱。下面介绍几种可以形成空间感的设计方法。

（1）前后遮挡

通过设计元素之间的遮挡交代空间关系，从而产生一定的空间感。这种形式营造的空间感可能较弱，但易于表达，可以使文字和图片更好地结合。设计时为了保证信息的传达，普遍会选择将文字信息完整地展示出来。但因为人的大脑有"惯性阅读"的能力，所以即使文字被遮挡，也不会使识别性受太多影响。

← 适当利用遮挡关系，反而能让文字与图像结合得更好

→ 文字和图的关系不是单纯的上面和下面，而是通过不断地前后遮挡制造立体感和流动感

（2）以小见大

以小见大是利用近大远小、近疏远密的基本透视原理，来营造空间感的一种方式。在平面设计中，面积大的元素使我们感觉更近，面积小的感觉更远，即使是单一的设计元素，只要遵循基本的透视原理，也能塑造出空间感。

→ 从这两个案例可以看出，元素的面积大小变化越大，空间的纵深感就越强；通过控制元素之间的位置关系，可以使空间看起来平整或者曲折，表现力非常丰富

（3）增加厚度

通过给元素增加厚度，增强元素的立体感，从而提升空间感。这是一种非常简单的方式，被立体化塑造的元素，可以从更多的角度展现，使排版方式更加多变，画面也更加灵动。

→ 最常见的2.5D风格，去除了透视感，依靠立体元素来营造空间感，可以使整个版面更加稳定和谐

（4）变形改变透视

通过变形改变元素的透视，在整个版面中塑造多个平面，以此来增强作品的空间感。将同一平面的元素对齐，创造出虚拟的边界线，借助这些参考线来塑造不同方向的平面。如果觉得空间感不够强烈，可以借助辅助线加强透视。使用这种形式的重点在于，要注意阅读顺序和空间平面之间的关系，不要为了画面，一味地堆砌空间，信息的传达永远都是最重要的。

↑ 通过创造不同方向的平面，例如竖向平面、水平平面、斜面等，组合在一起可以自动形成空间感

→ 利用曲面营造空间感很容易出效果，但需要通过透视和多个平面来塑造

（5）虚化、模糊处理

通过虚实的变化，模拟现实世界中的景深效果，从而塑造空间感。这种方法是最常见的，也是最出效果的，在塑造空间感的同时，还可以强调主体信息。

在对版面元素进行模糊处理的时候，要考虑元素与焦点的位置关系：距离焦点越远，模糊程度越高。普遍情况下，会将最主要的视觉元素作为焦点，保证信息的准确传达。

↑ 通过控制模糊的程度，来展示画面的空间感

（6）采用折射、反射

参考现实世界的折射、反射等自然现象，在平面空间塑造空间感。这种方式看起来质感很强，效果也非常酷炫。

→ 重现水或玻璃的折射或反射效果，会有前后或上下的错觉，从而产生空间感

思考与巩固

1. 版式设计中该如何运用点、线、面三要素？
2. 平面设计中可以营造空间感的设计方法有哪些？

二、版式设计构图手法

学习目标	了解版式设计的构图手法有哪些。
学习重点	掌握版式设计中不同构图手法的应用。

1 对角线构图

应用对角线构图时并不一定要倾斜画面，只需要将元素安排在版面中的对角线上，使元素在版面中的位置形成对角关系就可以。如果对角线构图应用得当，会打破传统构图"横平竖直"的束缚，给版面带来活跃感与动感。同时，作为引导线的对角线容易产生汇聚的趋势，从而锁定视觉动线制造出让受众在版面上来回观看的效果，这无疑是强调信息、突出主体的好办法。

由于我们的阅读方式是从左至右的，所以当我们设计对角线构图时，可以优先考虑从左上角开始延伸至右下角。因为这样更符合正常的阅读习惯。当然反过来从右上角至左下角也完全可以，它们产生的效果都是一样的。

对角线构图常见的形式有三种：一是将文字编排在对角处的文字对角；二是将图片素材编排在对角处的主体对角；三是将图片素材编排在对角处的主体与文字对角。

文字对角

主体对角

主体与文字对角

← 版面的左上角与右下角都有元素,而且在对角线所经过的位置,也是版面的焦点处放置了图片信息。当受众在观看这个版面时,视线会被牢牢地锁定在这三个点上,从左上到右下,再从右下回到左上

← 对角线构图不光能引导视线,当版面中的元素较少时,我们也可以考虑使用对角线构图,它可以给版面带来相对饱满的视觉感受。因为对角线是整个矩形版面中最长的直线,它能够引导受众非常自然地看完整个画面

← 将标题信息和图片放在对角线位置上,既突出了标题,也强化了图片印象

第五章　平面设计的版式设计

2 交叉构图

交叉构图中交叉的方式除了对角线交叉形成一个 X 形构图之外,还有一种十字形构图。X 形构图由于斜线的存在,动感更强,而十字形构图给人的感觉会更加稳重一些。所以在选择上,我们可以根据自己想要呈现的感觉来判断。交叉构图的优势在于只要在交叉的焦点上放置元素,就能起到突出与强调的作用。

X 形构图

十字形构图

← 海报中身体倾斜的人物呈现贯穿画面右上到左下对角线的感觉,人物背景色块的倾斜方向与人物的倾斜方向相反,色块对角线与人物形成 X 形交叉使画面呈现 X 形构图,动感较强

← 海报中的人物相当于十字形构图中的竖线,文字标题相当于水平的横线,整个画面给人的感觉非常稳定

3 向心式构图 / 放射式构图

向心式构图是将画面元素向中心汇聚，主体在中心，其他元素围绕其分布。这样做能突出主体，强调核心地位，营造稳定、和谐的氛围，适用于表现重要主体，使画面元素紧凑，增强视觉冲击力。

放射式构图是从中心向四周扩散，有明确中心点，线条、光线或元素向外放射伸展，能产生强烈动感和张力，创造出充满活力和动态的效果，常用于表现能量释放、光芒四射、快速运动等场景。

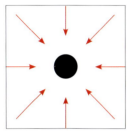
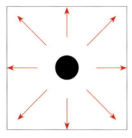

向心式构图　　　　　放射式构图

← 向心式构图可以形成强烈的整体感，并能产生旋转、运动、收缩等视觉效果，常用于表现不需特别强调的主体，而需着重表现场面或渲染气氛的画面内容

← 放射式构图利用线条来创造视觉动势，X形布局透视感强，有利于把人们的视线由四周引向中心，或从中心向四周逐渐放大

4 包围式构图

包围式构图与向心式构图和放射式构图的表现形式和作用相似，都具有突出主体的作用。但包围式构图因为没有实际或虚拟的线条做视线引导，所以很难界定其是向内收还是向外扩的。

包围式构图可以是以文字包围图片或图形元素，也可以是图片或图形元素包围文字的形式。当然，如果一张图片或图形都没有的话，也可以使用文字包围文字的形式。

→ 图片包围文字的包围式构图形式，非常适合用在书籍、期刊等印刷品中。观看这幅作品时，既有内收的感觉，也有外扩的感觉

→ 用文字包围图片，突出了图片的主体地位，非常适合用在海报、Banner（横幅广告）的版式设计中

5 左右构图

左右构图指的是左边放置图形、右边放置文字，或者右边放置图形、左边放置文字。这种构图形式中，文字常常以居左或者居右对齐的方式放置在版面中，是一种常见的平面设计构图方式。左右构图看似比较简单，但是通过精心的编排，也可以使画面具有丰富的视觉效果和良好的设计感。

进行左右构图设计时，可以根据版面内容的信息量划分画面的空间，常用的版面分割比例有：1∶1、1∶1.618、1∶1.414、1∶2、1∶3等。在设计时也可以反复进行调整，直到找到最为合适的构图比例。其中1∶1构图也就是我们常见的对称构图，即将画面的版面一分为二，形成均等的两份，呈现出对称均衡的版面效果，多用于两部分内容处于并列或对立关系的版面中。

↑ 1∶1左右对称的构图呈现出均衡的版面效果

↑ 采用2∶1的比例，图片与标题以左右构图的形式产生较为丰富的视觉感受

↑ 3∶1的分割比例与2∶1的分割比例相似，但3∶1分割比例的构图中，图片在画面中的主导地位更明显，主要适用于图片比较重要而文字信息较少的版面

6 曲线构图

在曲线构图中，画面中的元素沿着曲线的轨迹进行分布或排列。曲线可以是规则的，如圆弧、抛物线等，也可以是不规则的、自然流畅的形态。曲线构图的优势在于它能够引导观众的视线沿着曲线的走向移动，从而增加画面的吸引力和耐看性。曲线的优美形态能够为画面带来柔和、灵动的感觉，使整个画面充满生机与活力。

此外，曲线构图还能够有效地分割画面空间，使不同的元素在曲线的引导下形成有机的组合，增强画面的整体协调性和艺术感染力。

↑ 海报上的小鱼图形按照 S 形曲线放置，模拟出鱼儿游动的状态，画面中充满动感

↑ 画面上的元素呈 S 形曲线的构图形式，具有延长、变化的特点，使画面看上去有韵律感，产生优美、雅致、协调的感觉

7 几何形构图

在设计构图里，除了对基本形式线的运用之外，还较多地运用了各种几何形状，而且不同的几何形构图同样会带来不一样的视觉感受。常见的几何形构图有：三角形构图、圆形构图。

（1）三角形构图

三角形构图通常是指画面中的元素组合形成一个三角形的形状。这个三角形可以是正三角形、倒三角形或斜三角形。

正三角形构图给人以稳定、均衡和坚固的感觉。它常用于表现庄重、严肃、稳定的主题，比如建筑、山峰等。这种构图方式能够传达出一种可靠和持久的印象。倒三角形构图则具有不稳定、动态和紧张的视觉效果。它能够吸引观众的注意力，营造出一种即将发生变化或具有挑战性的氛围。常用于表现运动、冲突或不稳定的场景。斜三角形构图则兼具稳定与动态的特点，既有一定的稳定性，又有一定的动感和张力。它可以使画面更加生动活泼，同时也能保持一定的平衡感。

在实际应用中，三角形构图能够有效地组织画面元素，突出主体，引导观众的视线，使画面具有较强的视觉冲击力和艺术感染力。

↑ 海报中的文字与图形呈现倒三角形构图，体现了一种不稳定的张力，以及心理的紧张压迫感，表现出运动趋势

↑ 图片与标题形成正三角形构图，画面给人一种稳定的感觉。标题在版面底部，更是加深了这种稳定感

↑ 海报中的斜三角形构图可以视为倾斜度不太高的倒三角形，使画面充满了不确定性，静中有动，运用比较灵活

（2）四边形构图

四边形构图是指版面中的主要视觉元素按四边形形状进行排列，理性而严谨，是设计时经常使用的平衡构图方式。

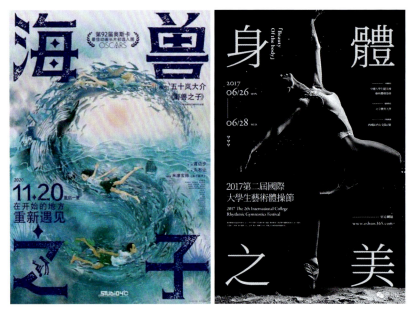

↑ 将主标题作为主体的视觉元素，放大后编排到版面的四个角落，在突出标题的同时兼顾画面中心元素的展现。四边形构图很适合用于标题字数较少、想营造稳重感觉的设计情境

↑ 利用主体周边的元素构建四边形的边框，利用画框形式汇聚观者的视线，从而起到突出主体，增强画面形式感与临场感的作用

（3）圆形构图

圆形构图的画面中主体以轮廓清晰的圆形形象占据版面的中心，界定了构成作品的视觉对象与范围，并且将主体从环境中分离出来，形成视觉焦点，让主体变得强烈且突出。还可以将主体放置在版面的中心位置，促使四周元素向中心聚拢或者向四周发散，营造出纵深感，将观者的视线强有力地引向主体中心，还能产生旋转、运动、聚焦等视觉效果。

↑ 圆形构图让人一下子就能看到中心信息，产生视觉焦点，并且周围元素能被更好地联系到一起，加强版面的整体感

8 黄金分割构图

黄金分割指的是把任意长度的直线分割成两部分，使得其中较长一部分与全长的比值等于较短一部分与较长部分的比值，其比例是1∶1.618。因为人们普遍觉得这种比例在艺术造型中具有美学价值，所以将其称作黄金分割比。

因此，在平面设计中应用黄金分割比，可以使画面更自然，更能吸引观赏者，给人一种舒适而又赏心悦目的视觉感受。

→ 人物类型的海报中，使用了黄金分割和螺旋分割法的设计技巧，对于人物的突出主体地位进行展现，这样观众在浏览时就能够快速抓住要点，海报的主题也就显而易见了

第五章　平面设计的版式设计　　147

↑《国家地理》杂志的标志是一个黄颜色边框的长方形。这个标志虽然很简单,但它非常有辨识度并且方便读者记忆,颜色也很鲜亮,边框内沿的长宽比约等于 1.61,与黄金分割比非常接近

《国家地理》杂志标志黄金分割比

↑ 百事公司于 2008 年发布了全新标志,这个全新的百事标志,是由全球最大广告集团之一的 Omnicom 旗下的 Arnell 分公司花 5 个月时间设计的。可以看到,这个标志的设计依然符合黄金分割比

百事可乐标志黄金分割比

如何画螺旋黄金分割图

螺旋黄金分割图的比例为 13∶8∶5∶3∶2∶1，首先将该比例乘以 10，得到 130∶80∶50∶30∶20∶10，据此画出 6 个正方形，并按照特定顺序将它们排列成一个大长方形。接着，以每个正方形的边长为半径绘制圆，选取与矩形相交的四分之一圆弧曲线，最后把所有的曲线相互连接，所形成的螺旋线便是黄金分割螺旋线。

步骤：以持续分解的正方形的边长为半径画弧线，然后连接每段弧线，可以构成黄金分割螺旋线。

思考与巩固

1. 对角线构图法常见的形式是哪三种？如何运用？
2. 向心式构图与放射式构图的区别在哪里？
3. 左右构图的设计效果是什么？
4. 几何构图的具体设计手法是什么？

三、版式设计方法与技巧

学习目标	了解版式设计常用的手法与技巧。
学习重点	掌握版式设计手法与技巧的应用。

1 运用网格

网格用于界定页面的内部布局,运用网格来进行编排能够使作品整体具有一致性,形成连贯的视觉效果。页面上的任何一个内容元素,诸如文字、图形等都会产生视觉上的关联,而网格能够对这些杂乱的元素进行整合。

当前社会移动设备的快速更新换代,导致市面上出现各种大小的屏幕尺寸,页面版式在不同尺寸的设备中需要做出适当的调整,所以设计师不能只为一种设备的屏幕设计版式。但如果使用网格设计,可以适应不同尺寸的屏幕,因为网格系统可以按比例设计,所以可以在不同尺寸屏幕中灵活转换。

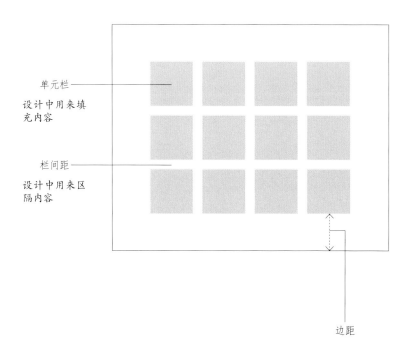

(1) 手稿型网格

　　手稿型网格是网格系统中比较简单的一种类型，较常使用在书籍设计中。手稿网格就是一个矩形框，多以文字或者图片填充页面空间。手稿网格除了常出现在传统书籍、期刊的版式设计中，在新闻类的互联网产品中也比较常出现。

手稿型网格示意图

↑ 文字较多的书籍或是偏重阅读的网页设计，都可以选择手稿型网格

（2）多栏网格

多栏网格比手稿型网格更灵活，因为网格越多，灵活性越强，内容可以跨栏放置，每栏可单独使用，栏与栏可以组合使用。多栏网格非常适合内容复杂多样的页面排版设计。多栏网格的应用范围比较广，绝大多数的平面设计中都能运用。

多栏网格示意图

↑ 多栏网格在书籍设计中的应用

↑ 多栏网格在网页中的应用　　　　　　↑ 多栏网格在 App 页面中的应用

（3）模块化网格

模块化网格就是由横栏和列栏相互叠加形成一个一个的模块，当需要设计比较复杂的布局时，模块化网格为页面提供了灵活的内容格式，它能更加有秩序地排列内容，灵活性比较强。模块化网格比较适合用在杂志页面、电商广告、表单设计中。

模块化网格示意图

↑ 模块化网格在网页或杂志页面中的应用

↑ 模块化网格在海报中的应用

网格的构成

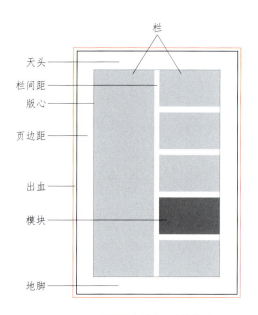

印刷品内页中网格的构成

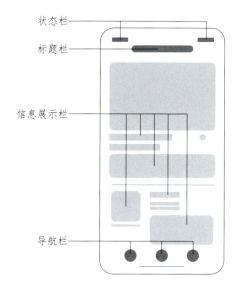

App 页面中网格的构成

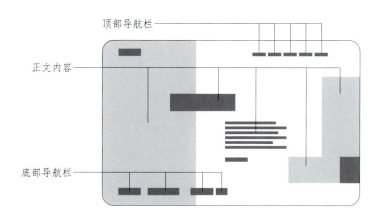

网页中网格的构成

2 善用重复

重复版面中的任何元素，包括文字、图形、色彩、形状等，都可以加强版面的统一性，并增强视觉效果。但要注意的是，要避免过多地重复同一个元素。

→ 在这个海报中我们的视线会被一个不同的圆形吸引住，这个不同的圆形相当于一个桌面，桌面与其他元素组合构成一张桌子和文字标题相呼应。这种同质元素中的某个特殊元素通常用来作为视觉焦点，进而突出主题

3 利用对比制造焦点

在设计和视觉表达中，利用对比制造焦点是一种非常有效的吸引观众注意力的方法。对比可以体现在多个方面，比如色彩的对比。鲜明的色彩对比，如黑色与白色、红色与绿色等，能够使其中一种颜色或由该颜色组成的元素在画面中脱颖而出，成为焦点。大小对比也是常见的手段。一个较大的物体与周围较小的物体形成对比，会使较大的物体成为视觉焦点。形状对比同样能制造焦点。规则的形状与不规则的形状对比，或者简单形状与复杂形状对比，独特的那一方会更容易成为焦点。材质对比也能发挥作用。光滑的材质与粗糙的材质对比，或者透明材质与不透明材质对比，差异明显的材质会更引人注目。

此外，还有虚实对比、疏密对比等。虚的背景可以突出实的主体，密集的元素能够衬托出稀疏部分的重要性。

↑ 利用明暗对比突出天空的宽阔与明亮，也对比出楼宇内的昏暗与平凡，这样的画面不仅具有高度的识别性，而且更具有感染力，这与纪录片本身的内容氛围非常吻合

↑ 海报中暖色与冷色的对比可以使画面产生强烈的对比效果，黑暗处发出的光亮，营造了一种既浪漫又温暖的氛围

↑ 海报中，快艇仿佛是运动着的，远处的海是静止的，两者形成了动与静的对比，为版面增添了许多活力与生气，也可以让版式变得灵动自然而不呆板

4 巧用留白

留白，顾名思义，就是在画面中有意留下空白的部分。这些空白并非毫无意义的空间，而是具有重要的作用和价值。首先，留白能够营造简洁和纯净的视觉效果。通过减少元素的堆砌，给予画面适当的空白，使整体显得更加清爽、高雅，避免了过度繁杂带来的视觉疲劳。

其次，留白可以突出主体。在空白部分的衬托下，主体元素会更加醒目和突出，吸引观众的注意力，强化主题的表达。再者，留白能创造出想象空间，给予观众思考和想象的余地，让他们能够根据自己的经验和感受去填补这些空白，从而增强作品与观众之间的互动和情感共鸣。

此外，留白还能营造出一种节奏感和韵律感。空白部分与实体元素相互呼应，形成一种有张有弛的节奏，使画面更具艺术魅力。

↑ 平面设计大师原研哉为无印良品设计的海报中用留白突出了画面中的主体，地平线则传达了一种无限可能，充分展示出想象空间

↑ 版面中大量的留白通常与高格调、高品位相关联。在"简单即美"的美学原则下，过多的装饰元素反而会麻痹人们对新颖独特图像的视觉反应，引入空白元素，以留白布局，为受众营造舒适的呼吸空间

或许在很多人的认知中,"留白就是留出白色",这种观点是不准确的。留白更多地意味着留出空白,而非仅仅留出白色。平面设计的背景可以是白色,也可以是其他颜色,只要背景没有过度装饰,能够突显设计的主体,整体风格简洁、整齐,都能够算作适当的留白。

→ 这张海报中的室内场景完全用作背景,其中没有关键信息的输出,海报的主体依然是文字信息

→ 有些版面中图片、文字等元素排得很满,我们几乎感觉不到画面中的留白空间,但只要元素之间还有明显的间隔,这些间隔区域也是留白,只是留白较小而已

第五章　平面设计的版式设计

5 统一关联元素

相近的元素放在一起，自然会产生一切和谐的感觉。当版面中的信息较多时，可以尽量将有关联的元素放在一起，形成比较完整的视觉效果。

→ 比如这张海报中相似的元素被划分到一起，条理清晰明确，中心的主体以及点缀元素也运用了亲密性原则，使得中心主体看上去更为饱满

↑ 海报里的信息非常多，为了制造出简洁易读的版面，将相同的元素摆在一起，比如车轮、车把手、链条等元素各自形成一个版块，这样版面看上去内容丰富但分类清晰

↑ 画册的封面用了很多张不同的人物照片和图形，但没有凌乱感的原因在于，照片采用了相同尺寸和形状进行裁剪，使原本毫不相关的元素产生了关联性。同时，相同字体、字号的文字，无形中也增强了版面的统一性

6 善用指示性元素

指示性元素指的是一些能够凭借人物动作、人物视线、逻辑指向等，使人的视线朝着某一方向移动的元素。简而言之，增添能够引导读者视线的视觉元素，对优化阅读体验是有帮助的。

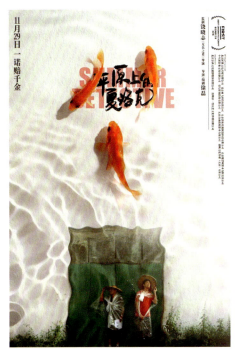

→ 海报中的颜色对比强烈，第一眼望过去会觉得很荒诞，但细看又毫无违和感。诗意浪漫和现实交织的画风体现了这部电影的风格，金鱼游过荡漾开的水纹让画面有了更强的张力。金鱼游动的方向和人向上看的动作，使人的视线不自觉地往版面上方的标题看去

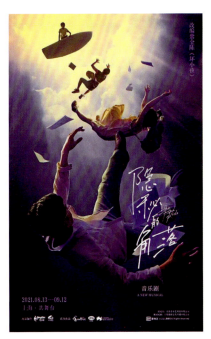

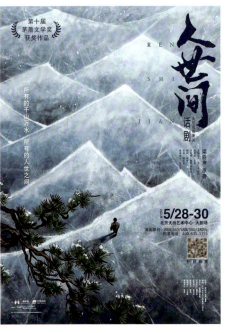

↑《隐秘的角落》音乐剧海报的构图由小到大，模拟出人物从天上往下的坠落效果。海报中人物的视线起到了引导的作用，让观看者不由得想往上看，这种设计增强了海报的空间感

↑ 海报中的三角形模拟了雪山的形状，三角形有引导视线的作用，整个版面有往上的效果，营造出巍然屹立、艰难翻越的感觉，这与作品《人世间》想传达的主题内容相吻合

第五章 平面设计的版式设计 **159**

7 根据需求调节版面重心

版面中最为突出的视觉元素即为视觉重心。在版式设计过程中，为了能够满足某些特殊的视觉需要或者情感表达，可以对版面重心进行调节，从而实现预期的设计目标。

重心居中
形成强调式的视觉效果

重心在下
形成稳定、踏实的情感氛围

重心在上
带来轻盈、漂浮的画面印象

重心在左
与视觉习惯相同，更有熟悉感，同时也能形成进入感

重心在右
与视觉习惯相反，给人的感觉更加特殊，也有离开的感觉

← 只用圆和半圆描绘了日本歌舞伎演员的形象，画面中没有一点成分是多余的。歌舞伎演员的脸部呈正面对称式分布，仅通过改变代表肩颈部分的图形的位置居然能让人感觉到她正在扭转肩膀。这个画面的重心是偏右的，正是因为这种重心不在中心的感觉，赋予了静态画面动态的美感

← 整个版面的视觉重心一部分在顶部放大的标题上，另一部分在左下方的图片上。顶部的标题是视觉焦点，能一下吸引人的注意，并且赋予版面漂浮感。而左下方配合手臂的图片，不仅给人手伸出来的动感，而且能减弱标题文字带来的漂浮感，平衡版面

→ "告诉他们,我乘白鹤去了。"这句文案本身就有很强的吸引力,设计师用寥寥几笔勾勒出鹤的形象,把文字当作主要元素来呈现,表现出了乡村老人对于土地的眷恋。海报中所有元素都放在了画面的中央,形成了强调式的视觉效果。画面背景是雾蒙蒙的大山,左下角绿色的松树象征着生命力,引人思考的同时不会让人感觉太沉闷、压抑

↓ 版面中不论是文字还是图形都处于页面的上半部分,因此,版面重心在上,带来了动感,同时,利用线条的指向性,创造出向版面中心坠落的画面印象,增强了画面的动势

↓ 画家采用了传统技艺"鱼拓",将鱼的形象用墨汁拓印到纸上。传统的"鱼拓"技艺与历史悠久的佐川酱油恰好相契合。传统技艺的创新使用,使得这组平面具有一定的历史感,仿佛隔着屏幕都能闻到酱油的香味。整个画面的视觉重心在下方,给人稳定、踏实的感觉

第五章 平面设计的版式设计 | 161

8 巧用横竖混排

文字或图形采用统一的方向排列，会让画面看起来简洁，容易阅读，但如果想让版面多一些变化，可以尝试改变统一的排列方向。使用横竖混排的手法，在视觉上形成对比感，对于全是文字的作品来说，这种手法可以增强阅读的趣味性。

→ 纯用文字以黑色单版横竖混排的手法，将论文的内容简介分门别类后，最大程度上减弱了情绪化的表达

9 灵活增添变化元素

在平面设计里，统一属于一种手段，其目的在于实现和谐。然而，仅仅只有统一的版面设计容易让人产生单调的感觉，无法使设计崭露头角，所以可以试着增添变化元素，形成视觉上的跳跃，同时还能够强调个性。

→ 这是为来自各个插花艺术流派的100位花艺师共同举办的展览设计的海报。由于要同时展现每个人的名字，且不能有任何差别，为了避免只是单调地罗列，所以采用了如插花般丰富的色彩与黑色文字相重叠的手法，使得名字看起来既不枯燥，也不会出现个别名字特别突出的情况

思考与巩固

1. 版式设计中如何运用网格？
2. 版式设计中该如何使用对比手法？
3. 版式留白的作用是什么？如何留白才好看？

第六章

平面设计应用与实践

平面设计是以视觉作为沟通和表现的方式，它广泛应用在书籍设计、标志设计、海报招贴设计、包装设计、网页设计等领域。想要熟练地进行平面设计，需要我们灵活地运用文字、色彩和图形等元素。本章针对不同领域的设计要求，总结了平面设计在这些领域内的运用与实践，帮助读者培养正确的设计思维，指导其找到正确的设计方向。

扫码下载本章课件

一、书籍设计

学习目标	了解书籍设计的设计要点,熟悉书籍设计包含的具体内容。
学习重点	掌握编辑设计、编排设计和装帧设计的具体应用手法。

书籍设计的最终目的并不是追求形式上的好看,而是阅读上的方便,就像瑞典的设计大师约斯特·霍胡利(Jost Hochuli)说的:"我没有以美为目的设计书籍,我只是为了读者的阅读目的考虑。"

我们在开展书籍设计工作时要明白,书籍设计并非仅仅指排版和封面设计,也不是一项纯粹的美化任务,而是一个系统化的工程项目。它大致应当涵盖装帧设计、编排设计、编辑设计这三个部分的工作,并且这三者的操作次序应当是编辑设计、编排设计,最后顺理成章地形成装帧设计。

1 编辑设计应用

每本书都有其气场或精神力,我们在进行设计时,需要先对书的内容进行通读,在了解和分析完内容后,将其精神力通过自己的理解用设计表达出来,这样就形成了一本书的气场,也就是符合书籍内容的氛围营造。

↑《虫子书》(朱赢椿设计)是一本"关乎"虫子的书,整本书中没有一个汉字,全部都是由虫子自主创作的奇妙作品——潜蝇的行书、蚯蚓的大篆、蜡蝉的工笔、天牛的点皴、瓢虫的焦墨、蜗牛的写意、椿象的飞白、马蜂的狂草这样的"天书"。设计师将人类书籍所必备的元素、格式、章节、落款,一样都没有遗漏,规整且郑重其事地为虫子制作了一本我们无法读懂的书

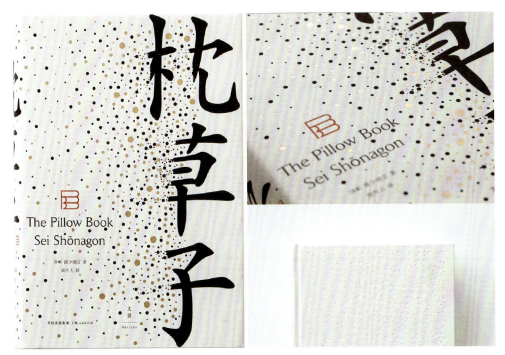

↑《枕草子》(王志弘设计)是一千年前日本平安时代女作家清少纳言的著作,内容描述的是对日常生活的观察与思考,取材范围极广——自然、四季、宫中生活琐事等,从书中也能看出作者本人的一些喜好。通过搜索到的资料,王志弘得出这样的概念:枕草子是由无数个极其琐碎的点集结构成,为了表达琐碎的点,他设计出了大量大小不一的圆点散布于封面,而这些圆点对于枕草子三个字而言是呼应的,圆点的散发是思想传播的表现

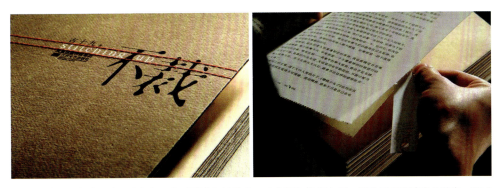

↑《不裁》(朱赢椿设计)的书名取自"不才"的谐音,也有不加修饰之意。因为是各自成章的散文,不必一口气读完,设计师设计了一种"边裁边看"的形式,仿佛建起一个个小驿站,让阅读的过程有节奏、有期待,要比随手可翻的文字多几分趣味

↑《观照——栖居的哲学》(潘焰荣设计) 这本书旨在探究中国家具设计的未来,书如其名,观照既指人与器物的关系,也指自然与人居的关系,还指古代与未来的关系,对立与冲突互相融合,过去与未来相映成趣,组成了作者想要营造的印象。此书的总体色调采用较深的咖啡色,呼应家具黑胡桃木材质的颜色;书名使用充满设计感的字体,既具有视觉冲击力,又蕴含东方意境;书中的插页设计打破了连贯的阅读节奏,引导读者停下来去思考

↑《中国古代界画研究》(张悟静、康羽、韩蒙恩、何芳设计) 这本书以古建筑园林门窗造型的模切透叠方式作为扉页和章辑缩短页,层次分明。正文体例丰富,信息容量大,编排复杂而有序,其中穿插大量以多折叠插页形式呈现的中国书画作品,纵横交替,维度丰富,使读者既可以水平也可以垂直地进行阅读,形成一种全新的阅读体验。本书采用宣纸印刷中国书画,色彩丰富,层次感强,大大还原了古画的质感,其他内容则用普通印刷用纸呈现,在感性中体现理性,兼容现代文化和传统文化

2 编排设计应用

打开一本书，如果里面版式混乱、文字看不清、行距过密……哪怕书的封面再好看，也不会吸引人购买，这就反映了版面设计的重要性。对于书籍来说，版面设计无非是对图像和文字这两大元素进行各种各样的变化组合，最终呈现出易读、好看的效果。

好的版面不仅易读，还要兼具好看的特点，要达到这样的效果，需要对版面中的所有元素——文字、插图、符号、图片、色彩等进行深入的解读、分析，再将其合理排列、组合，让文字疏密有序、图文布局虚实相衬、整体设计和谐美观。

↑《园冶》（张悟静设计）一书写于明代，是中国最早、最系统的造园著作，后由著名林学家陈植做注成书。书中保留了古书的繁体竖排，又添入了明黄色的锁线，隽永而生动。留白的巧妙应用又呼应了庭院造园的意境

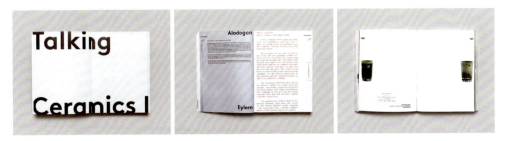

↑ Talking Ceramics I（Trapped in Suburbia 设计）是一本讲述陶瓷烧制过程中的不确定性和未知性的书。内文的排版相对大胆，文字被故意编排到不同的页面，有些信息又悬在书口，整个版面呈现出一种"脆弱而危险"的感觉，但同时又兼顾了视觉上的平衡，并不会造成读者的阅读负担

↑ *Almanach Ecart. Une archive collective, 1969–2019*（Elisabeth Jobin、Yann Chateigné 设计）是一本形式追随内容的杰出作品。设计师借助版面的编排，把过去的主题精妙地融入当今的主题之内，同时运用互文的形式，对艺术家真实的档案材料予以了巧妙记录，在字体形式上采用当年通信时代的打印机自定义字体，为设计增添了更多代入感。这本书中的每一种设计形式，都是为了更好地传递内容

↑ *The Museum is Not Enough* 这本书以第一人称、大衬线字体与读者交流，与那些使用无衬线字体并严格按照网格排版的采访稿、文章和图像文字形成了鲜明对比，不仅功能性强、平易近人、风格统一，更生动地表现了许多不同的声音

3 装帧设计应用

装帧设计是指从书籍文稿到成书出版的整个设计过程，它不光包含常谈到的封面设计，还包括书籍的开本、腰封、字体、版面、色彩、插图，以及纸张材料、印刷、装订及工艺等各个环节的艺术设计。

书籍装帧的功能主要体现在"实用"上。书籍的使用功能包含：承载文字和图片的功能，便于阅读的功能，满足不同的读者保存、携带、翻阅的要求。书籍装帧艺术绝不仅仅是书籍的封面设计，它是一个多侧面、多层次、多因素、立体的、动态的系统工程。书籍装帧艺术的美不仅仅来源于单一的视觉感受，还具有多元化的、丰富的、复合的要素。

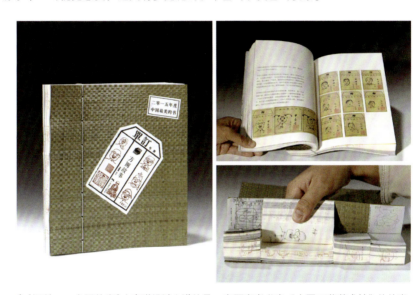

↑《订单——方圆故事》（李瑾设计）讲的是一家西安老书店"方圆工艺美术社"的故事。过去的书店要通过传真订单从出版社采购，美术专业出身的老板吕重华总是"调皮"地用一幅漫画自画像代替公章。十多年来攒下的订单漫画被做成四本迷你书，漫画自画像被装订在左边，右边则是文字故事。设计师希望把对方圆书店和那个年代最深切的感受表现出来，所以封面选用包装书籍的蛇皮纸，粗糙而有韧性，自带回忆的温度

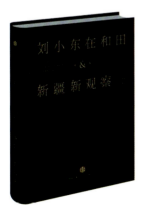

←《刘小东在和田 & 新疆新观察》（小马哥、橙子设计）采用了笔记本的形式来记录油画家的创作历程。其设计并未受限于常规的翻阅模式，显得随性且充满现场感。精心挑选的不同纸张以及印刷方式，精准地展现出内容结构的丰富多样。该书的章隔页采用油画布丝网印，别具一格，封面的材质选取及周边的打毛处理，给人强烈的触感，呈现出如同随意放置在包中、被不断使用的笔记本所具有的形态。2014 年，该书从全球 30 个国家和地区的 567 件参评作品中脱颖而出，获得了德国图书艺术基金会主办的"世界最美的书"称号

↑ Daisuke Sasaki 这本书的封面工艺别出心裁，并非采用常见的纸张材质，而是使用了一块 3 毫米厚的透明亚克力板，使整本书看上去并非传统意义上的书，反倒像是透过玻璃窗所望见的风景，其创意可谓独树一帜。在 2020 年度"世界最美的书"评选中，Daisuke Sasaki 获得了铜奖。该书的封面设计很独特，没有任何排版，宽阔的页边距让文本页面显得简洁淳朴。这种设计使该书在众多作品中脱颖而出，展现了书籍设计的创新与独特魅力。

←《素昆》（曲闵民、蒋茜设计）收录了昆曲艺术家柯军创作的 7 部实验戏的文本、照片与对谈文字。为了贴近创作者这种纯粹的精神世界，设计者利用素雅、柔软的纸张，为读者营造了一种安静而灵动的阅读氛围。书脊上印有当代书法家许静书写的书名，为该书奠定了温润的基调。函套上压线，缝隙处露出底层纸张的颜色，试图暗示本书的核心思想：透过表面的外衣去探究文化内在的本质与联系

↑《贾涤非练习》(孙文彬、雅昌设计中心设计)在全白的书盒上,书名"Jia Difei Works"以压凹印制的工艺呈现,经过设计师的反复排列,字母"i"被设计在一条线上,韵律感十足。"贾涤非练习"五个粗重坚实的黑色方正字,占满了整个裸线装订的书脊,让整本画集十分醒目。封面、封底和全部书口覆满了艺术家的画作。贾涤非作品中这种极具表现性和扩张性的重要特质,都被设计师精准地呈现在了画册上

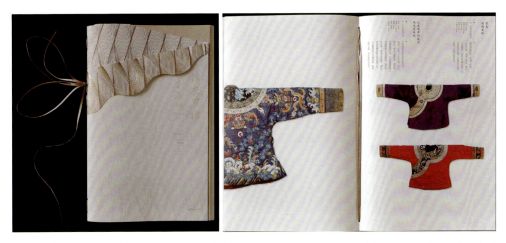

↑《锦衣罗裙:馆藏京城·西域传统服装研究》(XXL Studio 刘晓翔、张宇设计)通过细腻纤薄的纸张来表现服装的气质,其不规则的打孔方式和丝带系结的装订形式,使本书看上去柔软且洒脱飘逸。印和烫的工艺相结合,再加上泛着珠光的书名以及全书对曲线的运用,充分展现了"锦衣"与"罗裙"的元素。内文秀雅的字体和整齐却不刻板的排列,让整本书显得优雅灵动

思考与巩固

1. 书籍设计中如何进行编排设计?
2. 书籍装帧的主要功能是什么?
3. 如何进行书籍的装帧设计才能达到美观与实用兼备?

二、海报设计

学习目标	了解不同类型海报的设计与应用。
学习重点	掌握可以使海报更出色的设计手法。

　　海报，亦称招贴，依其字面意思来解释，"招"指的是吸引注意，"贴"意为张贴，也就是"为吸引注意而进行张贴"。它常出现在街道、影剧院、展览会场、商业区、车站、公园、医院、学校等众多场所。在国外，它还被称作"瞬间"的街头艺术。相较于其他广告形式，海报具有画面尺寸大、涵盖内容广泛、艺术表现力丰富、远视效果显著的特性，因此在进行广告宣传时我们往往首先想到它。

　　海报大多通过制版印刷的方式完成制作，以供在商店内外等公共场所进行张贴。当然，也存在一些出于临时目的的海报，无需印刷，仅通过手绘来完成，这类海报属于POP性质，例如商品临时降价优惠，通知展销会、交易会、时装表演或食品品尝会的时间、地点等。这种即兴手绘式的海报，有时会用即时贴来替代，多数以手绘美术字为主，偶尔会配有插图，并且较为随意、快捷，它不像印刷海报那样构图严谨。其优点在于能够及时传播信息，成本费用低，制作简便。就目前而言，印刷招贴可划分为公共海报和商业海报这两大类。

1 公共海报设计应用

　　公共海报以社会公益性问题为题材，例如交通安全、环境保护、和平、文体活动宣传等。

（1）公益海报

　　公益海报在设计方面往往极具视觉冲击力，更加强调海报的感染力和所要宣传事件的社会号召性。公益海报更多的是使用放大的图片或图形，搭配少量且精练的文案，宣传主题思想。

← 引导和规劝是简洁风格公益海报设计中最为常见的设计手法，它将公益海报的设计思想直接明了地呈现在海报画面上，通过直接引导和规劝的方式，促使人们以公益性的思想和行为来对待环境和社会

↑ 用抽象且富有创意的图形来宣传，可以很快地吸引人的视线，同时能够引发人去思考。此类海报的视觉重点一般在图形上，所以会弱化背景元素，整个海报形式上会更简洁，但很有力，能够给人留下深刻的印象

↑ 很多公益海报善于运用摄影手段来展现梦幻与现实的关系，获得物体、照片和抽象概念之间的综合艺术成效。借助一些加工处理手法，将现实主义的摄影手段转变为具有抽象含义的平面设计作品。如此一来，不但画面具有震撼力，而且极易令人产生联想，引发共鸣。这类海报通常倾向于通过满铺图片来增强视觉冲击力，再配上简短的文案来完成构图，效果简约而有力

（2）电影海报

电影海报是一种用于宣传电影的视觉艺术作品，具有重要的宣传和推广作用。电影海报通常包含了电影的关键元素，如主演的形象、精彩的场景画面、醒目的电影标题以及关键的宣传标语等。其设计旨在以极具吸引力的方式，在短时间内传递电影的核心信息和特色，引发观众的兴趣。

从设计风格上看，电影海报多种多样。有的采用写实风格，逼真地展现电影中的精彩瞬间或主要角色，给人以强烈的真实感；有的则运用抽象、夸张或奇幻的手法，营造出神秘、独特的氛围，引发观众的好奇心。色彩运用上也极为讲究，或热烈鲜艳以吸引观者注意，或深沉低调以突显电影的气质。

电影海报的尺寸和形式也各有不同。常见的有标准纸张尺寸的海报，用于张贴在电影院、商场等公共场所；还有大型的户外广告牌海报，具有更强的视觉冲击力。此外，随着数字媒体的发展，网络上的电子海报也成为重要的宣传渠道。

① 利用对比吸引观者注意

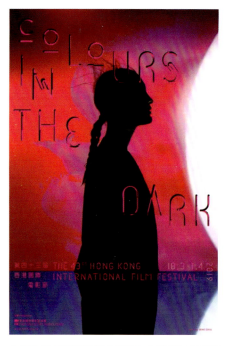 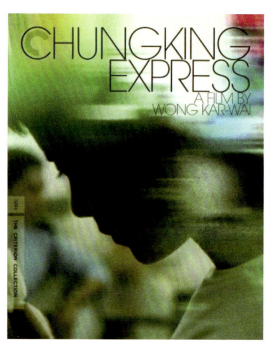

↑《第43届香港国际电影节》的海报以幽晦剪影与浓烈色彩形成强烈对比，营造意象丰蕴的主题。希望借着光影世界的无穷魅力，引领观众们走进影院，体验在黑暗中欣赏电影的非凡感受

↑《重庆森林》的海报通过虚实的对比营造出一种景深感，给观众类似第一人称的视角。整个海报的色调为清冷的蓝色，强化了距离感。画面的局部被模糊处理可以表现出动作，给整个画面增添了动感

← 海报以俯视的视角进行绘制，广阔的背景与渺小的人物对比十分鲜明，两个人像是在探索大自然的秘境。海报中的背景看起来像成熟的麦田，其实是龙猫柔软的毛茸茸的肚子。戴帽子的主角穿行其中，玩耍奔跑，这样温暖欢乐的场景一下子就唤醒了人们心中的记忆，回想起自己的童年

← 借用中国水墨画的特点，大面积使用黑、白、灰三种色调，将电影宗旨与其所表达的传统形式结合起来，明暗的对比突出了电影主题

2 利用电影情节制造悬念

利用电影情节是一个非常巧妙的方法，因为电影其实是由很多个画面组成的，只用其中的一帧来做宣传就很容易制造悬念，在观众心中留下疑问，激发观众去观看的欲望。

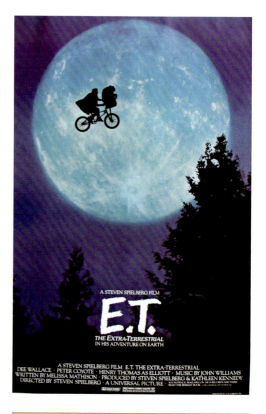

→《外星人 E.T.》海报的构图简洁且合理，精准地捕捉到了影片最为激动人心的瞬间：小主人公艾略特带着 E.T. 骑着自行车在空中飞驰，其身后是一轮硕大而洁白的月亮。星空的神奇美妙、儿童纯真的梦幻想象、满含善意的交流互动，全都融合在了这幅画面当中

→《阳光小美女》海报的配色非常亮眼，大片的暖黄色和这部充满正能量的电影一样，给人积极的心理暗示。画面没有多余的其他元素，电影中一家人奔跑追车的动作增添了画面的动感，在黄色的衬托下显得愈加温暖

→《驱魔人》的海报直接取材马克斯·冯·叙多夫饰演的莫林神父第一次准备开始驱魔的场景，直接展示了德国表现主义光影和哥特式的恐怖

→《泰坦尼克号》的海报选用了剧中两人站在甲板上的经典情节，向观众展现了这段凄美的爱情

第六章　平面设计应用与实践　　177

③ 用字体营造画面感

海报中常用手写风字体、书法字体、字库字体，合适的字体风格对海报的表现力有着极强的加分效果。

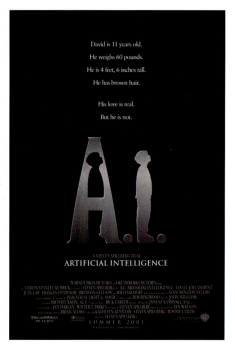

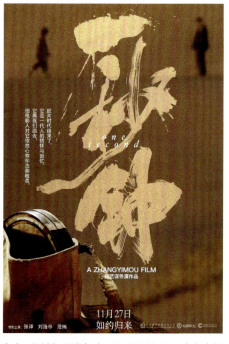

↑《人工智能》的整个海报极为简洁却创意满满：一阴一阳的两个孩童形象，巧妙地组成了 A 和 I 这两个字母，孩童形象也能够视作被困住和离开这两种状态。文字的内容极为直观地阐述了男孩的基本信息，人工智能虽说并非真实的人类，然而画面所表达的感情却是真切的

↑《一秒钟》的海报中，"一秒钟"这三个字占据了海报二分之一的版面，充当了海报的主体，将书法字与电影名融为一体。笔画的粗细对比十分强烈，竖向排版的字体、拉长的笔画给人一种放纵不羁的感觉

← 第一眼看到《第一头牛》的海报，就能被巨大的电影名字吸引住，并且黄色的字体颜色也让其更突出。图片与文字采用了重叠的组合设计，营造了前后的空间感，整个海报设计就像它所宣传的电影一样，朴实无华，宁静而又温柔神秘

→ 将照片按照文字的形状进行裁剪是电影《蓝色废墟》海报标题的设计方法，文字与图片的融合更显和谐

← 《江湖儿女》的海报以插画手法表现出元素的肌理，上半部分元素是高楼大厦，下半部分则是一个坐着轮椅的老人眺望着远方，好像在等待着什么，头上顶着衣服、胸前背着书包的女人缓缓地走向坐着轮椅的老人。这些细节概括了故事中的情感线，表达出家庭关系中相互制约的无奈。所有的元素采用了相同的颜色作为背景，白色的剧名脱颖而出

← 将文字放在画面中央，自然而然就能吸引人的注意，让人第一眼就能看到剧名。《第二扇窗》海报中的图片是人在水下自由畅游的形象，灵动的曲线与剧名方正的字体形成对比，更突显剧名

第六章　平面设计应用与实践

（3）展览海报

展览海报与其他海报唯一不同的地方在于，它要传递的信息很多，包括展览的时间、地点、作者名字、展会主办单位等，它不仅要供人欣赏，还要让观众对所有信息一目了然。为了使展览海报更具魅力，必须对其进行艺术处理与加工。

设计展览海报时，要综合考虑尺寸、色彩、氛围等多方面的内容。比如在选择尺寸时要考虑是挂在建筑外观上的，还是印在参观券上的，标准海报尺寸一般有18英寸×24英寸、24英寸×36英寸和27英寸×39英寸（1英寸=2.54厘米）。

→ 1957年伊夫•克莱因在艾丽斯•科莱特画廊举办画展的海报。海报简洁到只有三种颜色：黑色的文字和蓝白两种色块。经典的克莱因蓝，让人一下就想到伊夫•克莱因。居中的文字介绍了展览的时间和地点等信息，让人一目了然

↑ 美因茨州立剧院的海报以吸引观者注意为目标，所以弱化了文字信息的存在感，以更加有趣、醒目的方式出现，海报结合了说明性文字和摄影技术以及排版，将剧院的星星标志放在右下角，揭示了海报的连续性

← 宣传伯尔尼历史博物馆建筑展览的海报运用了大胆的色彩，突出的U表示伯尔尼市位于U形河流圈的地理位置。在其上，作为单词"übersicht"（调查）的首字母"ü"的一部分的两个圆形以眼睛的形式呈现。用眼睛来回忆，简洁地传达了海报的目的，也吸引了游客参观展览

↑ 上图分别是永井一正于1968年和1969年在Ichibankan画廊和今井画廊举办展览的海报，两张海报利用视错觉创造了凸起和凹陷的动感和空间感，海报的视觉效果突出，能够轻易引起人的注意，并且也很符合永井一正早期喜爱使用抽象化几何图形进行创作的习惯

第六章　平面设计应用与实践

2 商业海报设计应用

商业海报以促销商品、满足消费者需要的内容为题材，实质上是一种为了吸引更多人消费而进行的一种商业性广告。商业海报是"瞬间艺术"，需要人在观看时第一眼就能获取关键的信息，不能占用太多阅读时间。在设计时，可以多在色彩、图形上做变化，根据主题内容决定构图方式。

↑ 艺术品运输公司 WELTI–FURRER 设计的海报中，巧妙地把热门艺术家——芙蕾达·卡罗（Frida Kahlo）和萨尔瓦多·达利（Salvador Dali）化身为正在打包或是运输艺术品的工作人员，配上 "We transport fine art as carefully as if we had created it ourselves"（我们运输艺术品就像我们自己创造艺术品一样小心翼翼）的文案，传达出品牌对待运输艺术品认真的工作态度

↑ Ruf Lanz 设计工作室为 Hof de Planis 酒店设计的宣传海报，利用商务人士最常使用的 PowerPoint（PPT）进行设计。为了表现酒店是举办会议与商业活动的最佳场所，画面中的所有元素都来自 PPT

← 青岛的旅游宣传海报以幽默、风趣、轻松的手法描绘着青岛迷人的城市风情，黑色和白色的人物图形中红色的脸蛋和鼻头成为唯一的色彩点缀，调和着画面，象征着喝啤酒后泛红的脸蛋和鼻头，侧面演绎了啤酒的魅力

↑ 为了突出 Al Mulinetto 酒的稀有，海报中将神话动物与酒瓶结合，展现遇到限量的梅洛葡萄酒就像遇见龙或者海怪一样，表达买到就是赚到的理念。海报以无彩色为主，灰色与白色的明暗对比，营造出高档、高级的感觉

↑ 这是一家汉堡店的宣传海报，它打破了人们对常规汉堡店的固有印象，用简单的图形创造出外形怪异、勇于冒险的恐龙并将其作为主体，恐龙的身上暗藏着汉堡的图形。海报的色彩虽然只有两种，但其他元素较多，版面构图比较轻松随意，所以整体不会有单调的感觉

思考与巩固

1. 公共海报设计与商业海报设计的区别是什么？
2. 电影海报的设计手法有哪些？

三、标志设计

学习目标	了解品牌标志的类型。
学习重点	掌握不同类型品牌标志的设计手法和应用。

标志设计是一种通过特定的图形、符号、颜色和字体等元素的组合,来传达特定信息、代表特定组织、品牌、产品或服务的视觉设计形式。

标志设计具有高度的概括性和象征性。它能够以简洁而有力的方式,瞬间吸引人们的注意力,并传达出丰富的内涵。一个优秀的标志不仅能让人快速识别和记住其所代表的对象,还能传递出品牌的价值观、个性和品质。

在设计过程中,需要充分考虑目标受众、品牌定位和市场环境等因素。比如,针对年轻消费者的品牌可能会采用更具活力和时尚感的设计;而面向高端市场的品牌则可能更倾向于简洁、精致的风格。

标志的形式多种多样,包括图形标志(如苹果公司的苹果图案)、文字标志(如谷歌的Google字样)、图文结合标志(如星巴克的绿色女妖与星巴克字样的组合)等。

1 以品牌名称为标志设计

使用品牌名称作为品牌标志是最容易被消费者识别的,它可以起到醒目展示品牌名称的作用。字母标志简单、好读、易懂,如果品牌名称很长,那么可以使用几个字母简化公司品牌名称。字母标志设计最重要的就是字体的选择,不仅要确保标志与公司主题相关,而且不论印刷在哪个地方都可以被清楚地辨认出来。

旧版标志

新版标志

← 可口可乐(Coca-Cola)的标志可以说是世界上认知度最高的商标之一,采用了斯宾塞字体的标志给人一种流畅飘逸之感,两个大写C的视觉效果很好。后来,可口可乐发布了全新的标志设计(右图),全新的标志还是熟悉的波浪状字体,只是在原来的基础上进行扭曲变形,通过立体感来呈现出拥抱环绕的感觉

↑ 亚马逊（amazon）是网上购物产业的巨头，这也反映在了其标志上。徽标中的黄色箭头起于"a"止于"z"，代表亚马逊出售商品的种类之全。同时这个箭头也代表微笑，箭镞则是非写实的酒窝或笑纹。这个微笑意指人们在亚马逊愉快的购物体验

↑ 巴黎老佛爷百货商店（Galeries Lafayette）的标志不仅字体排印尽显优雅别致，在"tt"之间还暗藏埃菲尔铁塔的妙影，进一步展现了其法国背景

↑ 左边所示为美即（mG）面膜的旧标志，经原研哉重新设计后，新标志依然保留了"mg"这两个字母，仅将大写的"G"换作小写的"g"，在视觉上舍弃了稍显稚嫩的大圆，转而采用圆矩形，同时加粗了字体，整体更显纤长与优雅，再搭配上有一定灰度的颜色，标志的风格由之前的年轻活泼转变为中性。中文文字则采用了"美即面膜"，从品牌的商业战略角度来看，这一调整更倾向于专业化以及细分市场

↑ 国际商业机器公司（IBM）的标志利用条纹构建出了字母组合之间的平衡，水平的等线构成处理使人在心理上产生电磁波振动般的动感，既传递出了公司所属高科技行业的特性，又蕴含了公司的发展理念：严谨、科学、前卫并且充满激情。这个标志简洁概括、新颖大气且具有极为强烈的视觉冲击力

↑ 美国联邦快递（FedEx）是一家全球闻名的航运公司，其标志被贴在开往各处的卡车和飞机上。其颜色使用和简单的字体没什么特别之处，但其中藏有精髓，"E"与"X"之间的空白区域构成了一个箭头，这个箭头代表了迅速精准的投递，呼应了联邦快递的品牌理念

第六章 平面设计应用与实践

2 图案 / 图形标志设计

图案或图形标志一定要具有极高的象征性，这样品牌才可以立即被单独识别。图案或图形标志的设计要与品牌内容紧密相连，这样观众在有需求时才能第一时间联想到图形，然后看到图形的时候能立马想到品牌。

（1）与品牌名相关的图形

如果品牌名刚好是某种物体，或者品牌名中的某个字是一种物体，又或者是品牌名的谐音是某种物体，那么都可以直接把这个物体当作标志图形。当然，最好设计一下图形，以便增加记忆点。

← 麦当劳（Mcdonald's）的名字来源于其创始人理查德·麦当劳（Richard Mcdonald）和莫里斯·麦当劳（Maurice Mcdonald）兄弟的姓氏。麦当劳的标志是一个金黄色的M，这个标志来源于麦当劳建筑的独特外形设计。最初的麦当劳标志比较复杂，随着时间的推移，逐渐演变成现在简洁、醒目的金黄色M，充满活力和吸引力，成为全球最具辨识度的品牌标志之一，也彰显出麦当劳作为全球知名快餐连锁品牌的时尚与活力

← 这是一个打印机品牌的标志，该标志开门见山地展现了企业的业务性质：借助减色模型，明确指向其打印行业的背景，同时通过色彩的混合塑造出一个与品牌相契合的城堡（Castle）形象

←任天堂（Gamecube）的标志非常有趣且设计得恰到好处，一个方块套着另一个方块，外部的方块还构成了"G"环绕着内部方块，中间的空白部分恰好构成字母"C"

↑ 天猫的品牌名称里包含了一个"猫"字，其标志同样是一只拥有长方形脸和大眼睛的黑猫。这只黑猫的形象与天猫英文名"TMALL"的首字母"T"十分相似。在中国民俗中，招财猫的形象颇为吉利。该标志的颜色为黑白相间，其寓意用网友的一句话来说就是"不管白猫、黑猫，能服务好消费者的，都是好猫"。

↑ 苹果（apple）公司的标志是一颗苹果，设计灵感来自牛顿在苹果树下进行思考而发现了万有引力定律，苹果也想效仿牛顿致力于科技创新。而被咬了一口的寓意可以引用该标志的设计师罗布•詹诺夫的一句话来解释："总而言之，每当我解释为什么设计'被咬了一口的'这个特点，都无法让人满意。不过我可以说的是，我设计它的目的是让大家都知道这是颗苹果，而不是樱桃。同时，'咬一口苹果'也是一种广泛标志性的行为，是每个人都可以体验到的行为。"

（2）有独特象征意义的图形

这类标志的图形看上去与品牌没有联系，选择的可能是某些被大众熟知的、具有特定象征意义的图形，以此来表现品牌的理念、价值、精神等。

↑ 范思哲（Versace）的标志将神话中蛇妖美杜莎的造型作为精神象征，融合了古希腊、埃及、印度等的绚丽文化精心打造而成。美杜莎是希腊神话里的女魔头，代表着权威以及致命的吸引力，这象征着范思哲不但具备超越歌剧式的华美，其极强的先锋潮流艺术特色也深受世人的追捧

↑ 劳力士（Rolex）最初的手表标志设计为一只伸开五指的手掌，表示该品牌的手表完全是靠手工精细琢的，后来才逐渐演变为皇冠的注册商标。皇冠除了展现着劳力士手表在制表业的帝王之气，还代表着威信、胜利和完美主义。劳力士公司的口号为：A Crown for Every Achievement（为每一个成就加冕）

3 抽象标志设计

抽象化的标志比起具象的图形有更强的包容性,它可以引发人们不同的思考,通过对抽象图形的不同理解来获得不同的视觉感受。抽象标志需要基于某种视觉体验,以多样的处理手法来体现人的视觉感受,提高视觉上的美感。

← 伦敦博物馆标志的外观设计统一,十分有趣。这些彩色图形不仅是抽象的色块,还具有实际意义。该标志勾勒出了伦敦的地理图像,显示了其历史的变迁,代表过去与当下伦敦和伦敦人不断的变化,并放眼未来

↑ Beats 耳机的标志设计非常简单。字母 b 被圆圈环绕着,后面紧跟品牌名称。但这个圆不仅只是一个圆,它实际上还代表了人的头部,"b"这个字母则代表该品牌的耳机。这赋予了该品牌一种个人意义,让顾客在耳机中看见自己

↓ 思科(Cisco),品牌名取自其总部所在的旧金山(San Francisco)。虽然其名字并没有隐含意义,但该标志文字上面的蓝色条纹不仅代表了电磁体,也代表着位于旧金山的金门大桥

← 中国银行的标志设计理念是以中国古钱币与"中"字为基本形状，将两者进行巧妙结合。其中的"中"字代表以中国为主的联营集团，象征着中国银行的根基和立足之处；古钱币的形状则象征银行的主要业务——金融服务。圆角的方孔让人联想起现代化的电脑，上下连串的直线象征着联营服务。此外，标志整体的圆形轮廓寓意着中国银行是面向全球的国际性银行，而天圆地方的设计也符合中国古人讲求的阴阳平衡理念

← AG Low 是一家建筑公司，其标志非常简洁，以一种特殊的形式拼写出了品牌名称。其布局就像一张楼层平面图

↑ 中国邮政的标志整体为绿色，该标志是"中"字与邮政网络的形象互相结合、归纳变化而成的。其中融入了翅膀的造型，使人联想起"鸿雁传书"这一中国古代对于信息传递的形象比喻，表达了邮政服务于千家万户、快捷、准确、安全、无处不达的企业宗旨。标志造型朴实有力，以横与直的平行线为主体构成，代表秩序与四通八达；稍微向右倾斜的处理，表现了方向与速度感

↑ 李宁的标志蕴含了三层意义：其一，它是红旗的一角，象征着国家荣誉；其二，它是"LN"的变形，代表着李宁本人；其三，体现出了体操运动员的特质，宛如一只松鼠在树枝上所展现的平衡与敏捷

第六章 平面设计应用与实践

4 形象化标志设计

在国内，形象化标志喜爱用卡通形象、人物形象作为主题，设计上多用鲜艳的色彩和有趣的形态。形象化的标志可以有效拉近品牌与消费者之间的距离，达到广告传播的效果，另外也更容易被记忆。

↑ 兰博基尼的标志以倒三角般的盾牌形状为轮廓，黑色底色搭配黄色边缘线条，中间是一头黄色的牛。其标志上的公牛肌肉发达，呈现出霸气的形态，给人留下深刻的印象。这只具有意大利血统的公牛所代表的豪华跑车，在欧美乃至全球的名气都非常大，是兰博基尼品牌的重要象征，代表着该品牌不畏困难、勇往直前的精神，也使其在众多汽车品牌中独树一帜

↑ 京东的标志是一只小狗，狗本身性格可靠忠厚，对主人忠诚，拥有正直的品行，选用小狗作为网站商标设计，是为了诠释忠诚、贴心的服务精神。京东旗下的其他商业版块中也延续使用了小狗的形象，让人一看就知道是与京东相关的品牌

↑ 世界自然基金会（WWF）的标志是一只醒目简洁的大熊猫。它圆滚可爱，有着充满魅力的黑色大眼圈，容易被识别并给人留下深刻印象。其标志的设计理念旨在传达保护地球生物资源的使命，以及WWF致力于遏止地球自然环境恶化，实现人类与自然和谐相处的美好未来的目标，具体包括保护世界生物多样性，确保可再生自然资源的可持续利用，推动降低污染和减少浪费性消费的行动等

↑ 瑞幸咖啡的标志是一只梅花鹿，该设计采用阴阳负形对比形式，给人的观感不错。标志中的字体是都是无衬线字体，简洁大方。蓝色作为主视觉的色调，给人一种平静而成熟的感觉

↑ 推特（Twitter）的标志是一只蓝色小鸟，因为Twitter的意思为鸟发出的叽叽喳喳的鸣叫，象征着用户的交流和该平台提供的迅捷高效的信息传播服务。鸟形象的出现，将该名称的意义具象化，使世界上不同语言、不同民族的人都能够直观、迅速地明白其中的寓意。而使用蓝色作为标志颜色，是因为蓝色是智慧与交流的代名词，象征着理性的沟通与交流。同时也能传达一种信任感与安全感，让用户感到推特上发布的实时热门话题与新闻都是可靠与可信的

5 组合标志

组合标志可以说是综合了前面四种设计的类型,将文字与图形结合,通过并排放置、叠加、组合在一起创建出一个整体的标志。图文组合到一起的形式,可以创造出独特的图像,因此比单独的图形标志更适合作为品牌标志,强化消费者对品牌的认知。

新旧标志对比

→ 原来的标志从 1999 年开始使用,红黄蓝的色调搭配,看起来活泼动感,但新的标志却简化了色彩,还使用了橙色和红色这些暖色,能刺激消费者的食欲。整个标志在外观上看起来就像一个巨大的汉堡,而中间的文字采用无衬线的浑圆新字体,通过字体来诠释产品美味多汁的意象,突出汉堡王的招牌菜

↑ 环法自行车大赛标志中有两个隐含信息。第一个较为明显,是由一个自行车赛手构成的字母"R"。第二个就比较隐晦了,作为赛手车轮的黄色圆形同时也象征着太阳,表明赛事仅在白天举行

← LG 的标志由字母"L"和"G"组合而成,形成了抽象化的笑脸,代表品牌友善及平易近人。整体而言,LG 标志代表世界、未来、活力、人性及科技。笑脸中单眼的设计代表了 LG 目标明确,专注、自信。标志右上方刻意留白不对称,代表 LG 的创意及面对变化的应变能力

↑ 将品牌名与手的图形结合，整个标志看上去是有纹身的手部，不仅能展现出品牌的内容，而且也能传达个性的态度

↑ 可爱且极具个性的企业吉祥物，不仅能让企业品牌形象更加深入人心，也是设计师设计品牌标志的重要切入点。品牌名 Whizzly 出现在墨镜上，俏皮而又吸引人，生动有趣。此类标志设计的一大优势是：设计师可根据具体场景和主题的不同，赋予不同配色，打造系列设计，使其更具可变性和灵活性

↑ LOGO MOTIVES 是设计师 Jeff Fisher 的个人品牌，其中 motive 是"激励"的意思，设计师想到用火车头这一形象来传递这层意思，其次，用 LOGO 这个单词中的字母字形来模拟火车轮的部分，看上去生动形象，实现了形、字、意完美的结合

↑ 用两个图形组合为一个图案，是让这个标志脱颖而出的原因。这是一个糖果品牌的标志，因此由糖果联想到小女孩，用小女孩的简笔画头像作为标志，同时用 candy 的字母来表达女孩的五官，实现辨识度和趣味性的完美结合

思考与巩固

1. 品牌标志的五大类型有哪些？
2. 常以动物形象为主的标志设计手法，其特点是什么？

四、包装设计

学习目标	了解包装设计的主要目标以及设计的方法。
学习重点	通过案例解析,掌握包装设计最基本的手法。

　　以前,包装的作用是在流通过程中保护产品,方便储运。但现在,包装的作用不仅仅是保护产品,还是营销手段的一种。所以,包装设计的本质就是对产品的再开发,把产品包装变成一个信息包。另外,包装设计是需要根据消费的"体验地图"来进行设计的,包括文字、图片、颜色、气味等。包装设计不仅仅是对图片进行设计,更是一种服务设计。

　　我们在进行设计时要明白,包装设计是为了让消费者能快速识别产品、购买产品等,是为了解决具体商业问题。一个合格的包装设计师要有市场洞察力及丰富的经验,需要在现场看到实物,然后根据现场发生的事情和行为进行创意设计。

1 营造独特的感官体验

　　在设计中,感官体验是应用比较广泛的概念,它是指用户与产品接触过程中产生先于意识的感官印象,在视觉、听觉、嗅觉、触觉以及味觉方面感受到产品的独特性,以此来激发购买欲,获得愉悦的体验。在具体的设计中,可以通过尝试不同的包装材质,创造多样的触感;或是设计独特的外观,加强视觉冲击效果。

↑ 用木桶酿造清酒是日本古老的传统工艺,但现在已不多见。为能够将这一传统工艺延续下去,Tsukasa Imayo 清酒场委托工匠造了一只巨大的木桶用来酿造清酒,并将这款酒取名"人、木和瞬间"。瓶身的标签设计,采用了木质纹理,选用特殊纸张制作,与此同时以白色为主色调,和瓶中清酒相辅相成。设计师希望通过这一设计让更多人去触摸和感受这瓶酒,而不只是阅读标签上的信息

↑ Rita Rivotti 是专注于葡萄酒包装设计的品牌及包装设计工作室，他们为 Vinho do Mar 葡萄酒设计的包装让人过目难忘。此款葡萄酒产自 Monte da Carochinha 地区，其发酵过程于大西洋深处进行。历经长达 10 个月的海水冲击和浸泡，葡萄酒本身实现了充分的陈酿，瓶身也形成了别具一格的斑驳纹理。设计师将此作为包装的特色，未再增添任何装饰，仅在瓶口位置增设了一个简约的标签，这些由大海亲自"绘制"的图案成为包装的主视觉元素，为每一件产品赋予了独一无二的艺术美感

← NICE CREAM 是一个于 2018 年创立的新兴冰淇淋品牌，主打的是低热量健康的产品理念。Han Gao 为该冰淇淋产品设计的视觉标识和包装，运用了马卡龙配色，并且用黑色文字直接将热量、糖和脂肪的含量展示在外观上，传递出了产品的主要卖点——低糖、低热量。和大多数以食品图片作为主视觉元素的冰淇淋包装不同，该系列产品通过不同大小的数字、中英文字体营造出了更具层次感的信息，再加上丰富且饱和的色彩，使得整体设计充满生机与活力

→ 包装要展现的主角为伏特加酒本身，设计师将小标签放在瓶子的顶部，留出足够的空间来展示液体。将大标签放在瓶身下部，使消费者第一眼就能看到是伏特加，极简设计的标签是天然且无毒的，可以在饮用完后轻松移除，因此该瓶子可以用于其他目的，例如当作水瓶、花瓶或烛台

↑ SCANWOOD 是丹麦的木制厨房餐具制造商，此包装突显了"天然"这一产品特质，仿佛这些餐具如同从地里自然生长出来一般天然，从而打造出了极为新颖的包装设计

2 提供方便、适宜的使用服务

包装设计的最终目标是"服务消费者",强调包装的易用性,充分考虑到消费者使用过程中的各个细节,以此创造出令用户感到舒服的体验。

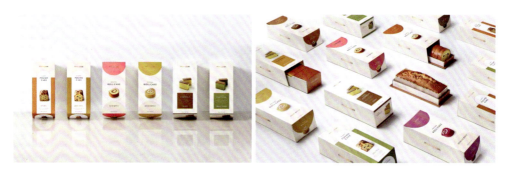

↑ Tous les Jours 美食蛋糕包装采用经典设计,每种设计的主题都来自产品的实际形状,例如圆形蛋糕卷、方形蛋糕盒,并且颜色表示产品的不同口味。包装中隐藏了许多功能,突出包装的侧面倾斜,当许多产品堆积起来并且底部托盘展开时,客户可以轻松区分底部的产品,以便客户轻松取出产品并食用

↑ 此款包装极富创新性,运用了艺术与建筑的基本准则——黄金比例。Kinn Suann 茶的包装由两个不对称的、类似山脉轮廓或波涛形状的部分构成。这两部分能够拆分,以营造突显山脉的效果,或者如中国道家哲学中的阴阳符号那般,无缝地衔接在一起。然而,该包装不光在视觉上颇具趣味,还非常实用,因为分开后的两个部分能够当作优雅的书夹或手机/平板电脑的支撑物

← 匈牙利的麦当劳给迄今为止只用作食品载体的纸袋配备了纸板托盘。只需一个简单的撕裂动作就可以将袋子底部的穿孔从上部分开，然后消费者可以用常规的方式在托盘上享用食物。这样的创新设计使得消费者在汽车里、公园或办公室等场所更加便捷地食用麦当劳食品

← 饮用自冲热饮时，我们常会遇到烫手的问题，Fast & Fresco 生产了一个带有创新可外带热饮的包装，可以盛装容器而不会烫手，看似微小的设计，却给消费者带来了便利

第六章　平面设计应用与实践

3 营造独特或趣味性的使用体验

包装设计也可以充满互动效果,它强调的是使用方式的创新,这样的设计体验,可以在同类型产品中脱颖而出,令消费者产生深刻印象或好感。在设计时,可以以传统的产品包装作为载体,创新、拓展新的包装使用功能,设计出富有创意的、新颖的包装,让消费者在使用的过程中感受到趣味。

↑ 正大食品旗下的午餐肉进入小米旗下的精品生活电商平台小米有品,为了让产品更好地吸引年轻消费者,小米开辟全新的线上销售渠道并对其包装进行了重新设计。新包装采用黑色和肉粉色作为主色调,同时将"吃肉"两个字置于核心位置。在字体设计上,用解构手法融入"猪鼻子"的造型,清晰地传达了产品卖点。包装背面设计了一个粉色的猪鼻子图案,作为产品符号充满了乐趣和吸引力,该设计不仅可以提升品牌辨识度,还可以吸引年轻消费者在社交平台上分享传播

↑ 这种产品包装的创意在于将辣椒的形状结合到容器上,消费者可体验挑选辣椒的过程。其独特而有趣的设计使其成为第一个在货架上被发现的产品,吸引消费者购买尝试并与亲朋好友分享

← 稚优泉的这款散粉包装形态融合了品牌"简单、直接、有趣"的理念，塑造出了极具创意的使用仪式感——先是拧开"相机镜头"，接着拉出右侧的"相机手柄刷子"来使用。倘若无需携带出门，还可以将手柄插放在"相机"左上角的"品牌图标取景框"上。整体的设计通过直观且有效的方式传递了产品的功能特征——一支唯美可爱的柔光相机

↑ 膳食补充剂的设计必须展示其质量以及友好的外观和包装。带有骨头形状的瓶子旨在传达其令人信服的结果。此外，可以将多个被特殊设计的瓶子连接在一起形成一个脊柱状的结构，以传达产品的作用并促进销售

→ 旬米新缶 (Shunmai Shinkan Rice) 是一款用易拉罐盛装的大米，产品定位为紧急情况下的食物，普通易拉罐大小，每罐300克，经过严格的密封包装，防米虫，免洗，里面的米可以保存5年。极具创意的包装设计，引起了消费者的好奇，可以吸引不少人愉快地为其买单

第六章　平面设计应用与实践

4 营造唤起回忆或引发思考的情感体验

能够唤起回忆或情感共鸣的产品包装，会让消费者产生持续性的情感体验，这种体验效果并不是短期的、即时的，它通过特殊的信息、文化或者产品所暗含的思想触动消费者，勾起消费者的回忆或引发意识深处的共鸣。能够唤起回忆或引发思考的包装设计，比较容易与消费者建立长久的互动关系，促使消费者复购和二次宣传。

← 香朵朵的茶叶包装设计插画从二十世纪三四十年代的老上海、华尔道夫酒店、穿旗袍喝茉莉香片以张爱玲为代表的知性女性，到用窗棂、茉莉花勾勒的香朵朵标志，无论是细节还是整体，都将产品所要阐述的信息刻画得淋漓尽致。整个包装充满故事性和情怀感，极大地提高了产品的文化品位和时尚感

↑ 菊乐的牛奶包装设计采用的是二十世纪七八十年代连环画的封面图片，寓情于物，希望菊乐牛奶能像时光胶囊一样带着消费者在新的时代里追寻过去的回忆。对于消费者而言，菊乐牛奶正如七八十年代老成都街角的连环画、洋瓷碗、大铁盒一样，都是过去时代的物件，回忆的载体

↑ 原创国潮饮料品牌"汉口二厂",以流行了百年的"二厂汽水"为创意来源,创新推出含气果汁饮料系列。依旧采用玻璃瓶,在瓶身上设计了凸起的复古花纹,营造复古风情,提升握感舒适度,瓶身上印有老武汉的城市文化元素,汽水拥有鲜明的怀旧味道,包装又处处突显了新时代的消费和环境的契合

← 百事可乐热爱守护者限量罐礼盒专为中国市场设计,罐身上绘有一系列令人感动的插图,展示了四种不同职业的英雄故事。罐身采用报纸风格排版,以百事可乐经典的红蓝配色为主色调,每一款包装均引用《人民日报》真实报道和读者的真实评论,令人动容

↓ 绿箭的无糖薄荷糖方言瓶礼盒以国潮为风格,融入中国麻将中的东南西北,体现东南西北汇聚一堂。通过4个不同地域标志性的文化习俗进一步阐述"老乡见老乡,两眼泪汪汪"的超强吸引力

思考与巩固

1. 如何在包装设计中融入情怀设计?
2. 怎么理解包装设计中的感官体验?
3. 怎样才能设计出富有创意的包装?

五、网页设计

学习目标	了解网页设计的版式布局形式。
学习重点	掌握不同网页类型的设计手法。

1 三框布局网页设计

　　三框布局算是版式中最简单的布局，但是，看上去简单的布局依旧是网页设计中最常使用、也是较经典的布局。这种布局包含一个主要的主内容区域和两个较小的副内容区域，每一个区域可以用图片或文字来填充。

　　这种设计非常适合用于内容元素比较丰富的页面或者是那些偏向用图片来吸引注意力的页面。每个图像都可以是一个链接，指向一个更大、更复杂的内页。

← 该网页非常有效地使用了三框布局，可以很好地突出业务及其产品，而不会给人带来混乱感

← 采用三框布局铺满页面，大小不同的三框布局可以让人一眼就看到主推产品，图像里混合了文字和链接，方便用户直接点击跳转

← 该网页采用了竖列均分的三框布局，强调了简约感。采用不同的色调和图片区分每一个框，赋予网页变化感

阅读扩展

五框布局网页设计

五框布局可以说是三框布局的演变，只不过是在副内容区域增加内容数量，所以它也可以是四框。因为添加的内容越多，副内容版块的空间就会越来越小，所以对大多数网页来说，五框一般是此类布局的极限。

↑ 网页设计采用了五框布局，按照对齐规律对网页的主体内容区域进行科学划分。网站素材用图方面，运用 3D 素材。页面中主角的造型、质感、色彩与背景色浑然一体，显得细腻、精致、轻奢

↑ 和传统的在线新闻媒体网站的网页（标题和图片占据主页）有所不同。此网页运用四框布局，副内容展示带有相关图片的文章，极为醒目，并且简单有序的布局不会令用户产生混乱感。首页的顶部，给用户提供了不同的选项，用户能够通过一键操作进入自己感兴趣的频道

2 卡片式布局网页设计

卡片式布局非常适合用在素材网站上，因为它可以在页面上同时放置大量内容，同时可以保证每部分的内容不相同，从而展现出内容的多和广。卡片式布局主要有两种形式：一种是每个卡片模块的尺寸相同且排列整齐；另一种是卡片的尺寸不同且排列没有固定顺序。

卡片式布局的好处在于这种设计让内容不会以长篇大论的形式出现，避免因为内容太长让用户产生畏惧心理。简单明快的内容更容易引起用户的兴趣，用户也因此能够选择是否要继续阅读下去。卡片将内容优化为有意义的区块，而且不同类型、属性的内容可以在卡片上组合成有机的、连贯的聚合体。

← 作为早期的卡片式设计的先驱者，Pinterest 瀑布流卡片式布局的页面为用户提供了无缝式的流畅阅读体验。同时，减少点击步骤也可以极大限度地留住用户

← Designspiration 是一个具有色彩搜索功能的综合性设计灵感网站，它和 Pinterest 一样使用瀑布流卡片式布局进行内容呈现，涵盖平面设计、3D、UI、插画、包装、摄影、建筑等多个方面

← 作为一个在线的创意内容展示平台，Dribbble 汇聚了众多的视觉作品——图片。而卡片式布局往往主要依赖于视觉设计，大量使用图片是卡片式布局的一个突出亮点。众所周知，图片能够提升网页或者 App 的整体设计水平，因为图片能够迅速且有效地吸引用户的注意力。因此，添加图片让基于卡片的设计更具吸引力。那么对于要展示这类内容的 Dribbble 而言，卡片式布局无疑是最为恰当的选择

← 卡片式布局能够帮助用户更好地进行列表分类。Trello 的成功也是源自它采用的卡片式布局。卡片式的任务列表可以灵活运用，使其很好地作用于用户，帮助用户管理任务和工作。这也是 Trello 与传统的事务管理方式最大的一个区别

→ 作为一个以信息展示为主的网站，Artstation 的设计首先考虑的是信息流的展示。如何在有限的版面内有条不紊地展示网页内容且兼顾用户体验及友好性，Artstation 机智地使用了卡片式布局。从用户习惯来讲，用户喜欢阅读成块的内容，而卡片将信息以区块的形式集中在一起，更适合阅读

← 作为一个专门收集优秀包装设计作品的网站，ackaging of the World 的设计重点在于视觉设计。卡片式布局的简约性和条理性对于增加用户体验而言已经足够，并且也可以很好地对每一条内容做区分。而 ackaging of the World 的设计在卡片的基础上，采用了无框设计，统一并且重复的信息元素使内容更具有规律性，也给人营造出比较整体的感觉

第六章　平面设计应用与实践

3 分屏布局网页设计

分屏布局本质上是从卡片式布局中延伸出来的，而遵循这一设计原理的网站通常都会将屏幕视作一张卡片，每张卡片都承载一个交互行为和一条信息。

分屏布局在专题和产品页面中经常被使用，它非常适合用于展示主推产品。如果需要同时突出图像和文本信息，采用分屏布局可以很好地突出两个元素。设计时，产品图片需要在页面上突出显示，但价格、规格、购物车按钮等信息也要显示。

← 分屏布局是自由的，它所包含的左右两大块其实还可以继续往下细分，比如 Stikwood 这个网站就将右侧的部分划分为更小的区块，用来承载更多的内容，提供更多的信息入口

← 英国品牌 Storm 是一家专注于高品质手表的品牌，网页采用了分屏布局，每当用户访问其网站的主页时，都会清楚地看到每只手表的照片及其相关信息（包括颜色、尺寸、价格、描述等）

← 网页在内容和元素上坚持极简和干净，为了突出产品，使用上下分屏的形式，非常适合用于展示主推产品

↑ 使用明亮的配色方案和字体，打造年轻有趣的品牌。左右分屏的布局突出了内容也创造了不错的视觉重点

↑ Restore Hope Appeal 是一个专门为全球受灾地区筹集资金的网站。打开该网站显示一个介绍该网站的页面，该页面由一个分屏和两个完全相反的部分组成——一个是美丽的天蓝色，传达希望和同情，还设置了捐赠按钮；另一个是黑暗、严肃、受灾地区的毁灭性图像，还有一个大圆圈引导我们了解更多信息

↑ 大角度切割的几何图形元素将网页页面变成左右分屏布局，可以突出专业性

4 单页布局网页设计

单页布局是将网站的所有主要内容放在一个网页上,通过滚动完成导航,诸如我们常见的"关于""联系我们"等分页都是不存在单独分页的。单页式网站将内容完全整合在一页,使得整个阅读体验更加流畅。用户借助单页内的导航同样可以快速定位,滚动浏览也很容易。这类网页的设计通常都高度视觉化,所以文字就得尽可能保持精简。单页网站同时也需要一个清晰易懂的用户界面,用户才能准确知道他们可以用这个网站来做什么。

单页网站设计有很多注意事项,它并不适合每个项目,比较适合的使用场合有上线前的App预告、带有email注册表单的网站、作品集展示工具、引导用户跳转的网站、简单展示产品和信息的公司网站。

↑ HAPE PRIME 网站采用了滚动特效,是单页设计中最盛行"花招"中的一个。轻弹鼠标,用户无需点击或从欢迎页跳转就能来到一个新页面。这种效果可以激励用户继续滚动、阅读、与网站互动,看看接下来会出现什么

↑ 巴黎设计师贾思东(Jia Szeto)的作品集网站浏览起来很有趣,有色彩斑斓的画框,能展现出最好的摄影效果,还有能让人从一个项目转移到下一个项目的时尚过渡。该网站看起来很简单,而且非常高级

← 并非所有的长滚动页面都是华而不实的，KIKK Festival 的网站就采用了固定背景设计，页面之间的切换也并未采用华丽的过渡动效，而是通过向下滚动而膨胀的泡泡图形过渡，减弱了浏览过程中固定背景的单调性，使网站保持着新鲜感

→ 新西兰慈善组织 Heart Kits 的网站，长滚动页面设计和动画结合到一起，滚动操作可以激活动画。将令人惊艳的色调和凄美的意象组织到一起，宣扬拯救生命的信息。值得注意的是页面上并不显眼的滚动图标和登录页上的指示文字，顶部还有常驻且悬停显示的导航栏

← 该网站将传统的导航栏设计融入单页设计，导航栏在网页的底部常驻停留，随着滚动而改变，同时提醒用户在什么位置，保证了易用性。当网页足够长的时候，导航、回到顶部按钮甚至滚动条都可以强化用户体验

5 固定侧边栏网页设计

垂直导航相比传统的顶部导航，可以创建一个功能更强大的垂直列，它通常被固定在页面中，当页面的其余部分滚动时，它会保持在原来的位置，这样可以保证从页面任何位置都能轻松访问。

← 食品公司网页的侧边栏不仅仅是文字，还加入了图标，用户可以看到与品牌相关的图标形象，增强了用户的使用感

→ 这是一家当代在线艺术画廊的网站，为了帮助用户轻松浏览艺术作品，左侧的侧边栏展示了详尽的分类

← EVA航空网站的侧边栏设计非常经典，它使用了令人愉快的绿色基调，在菜单选项卡之上配置插图和文字，让用户在使用时有明确的向导

思考与巩固

1. 三框布局设计与五框布局设计的区别是什么？
2. 单页布局适合用在哪些类型的网页设计中？